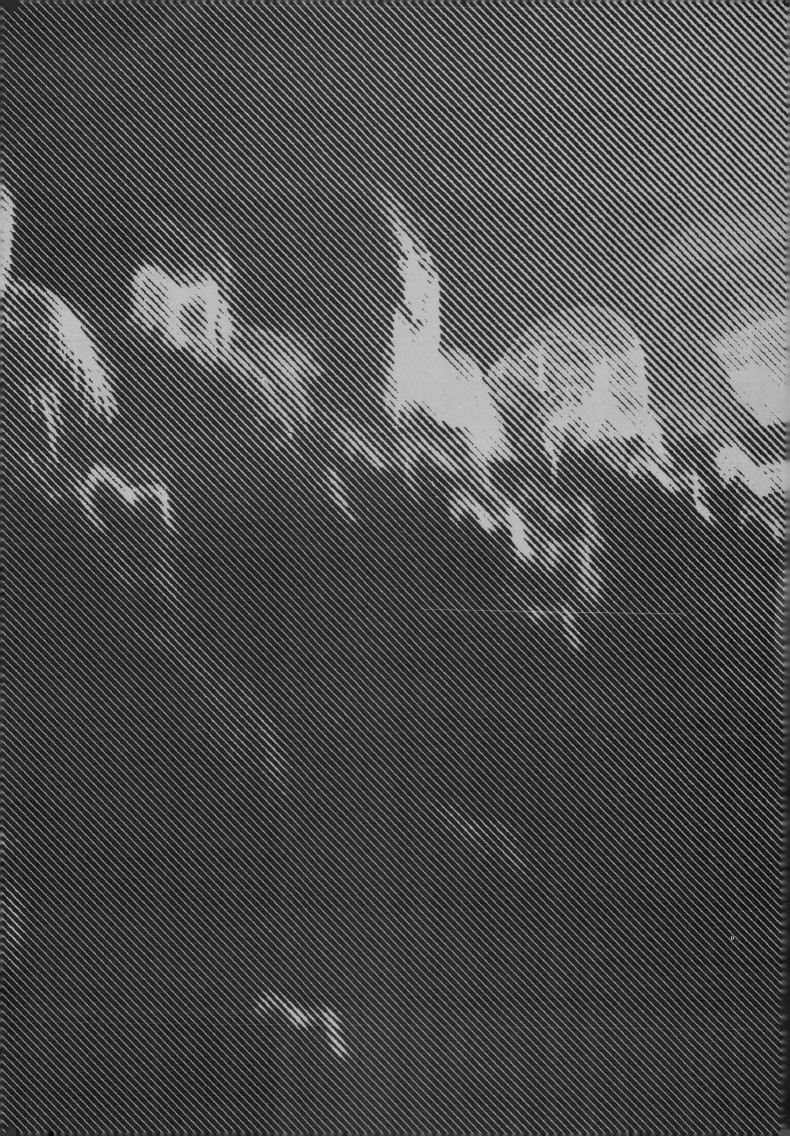

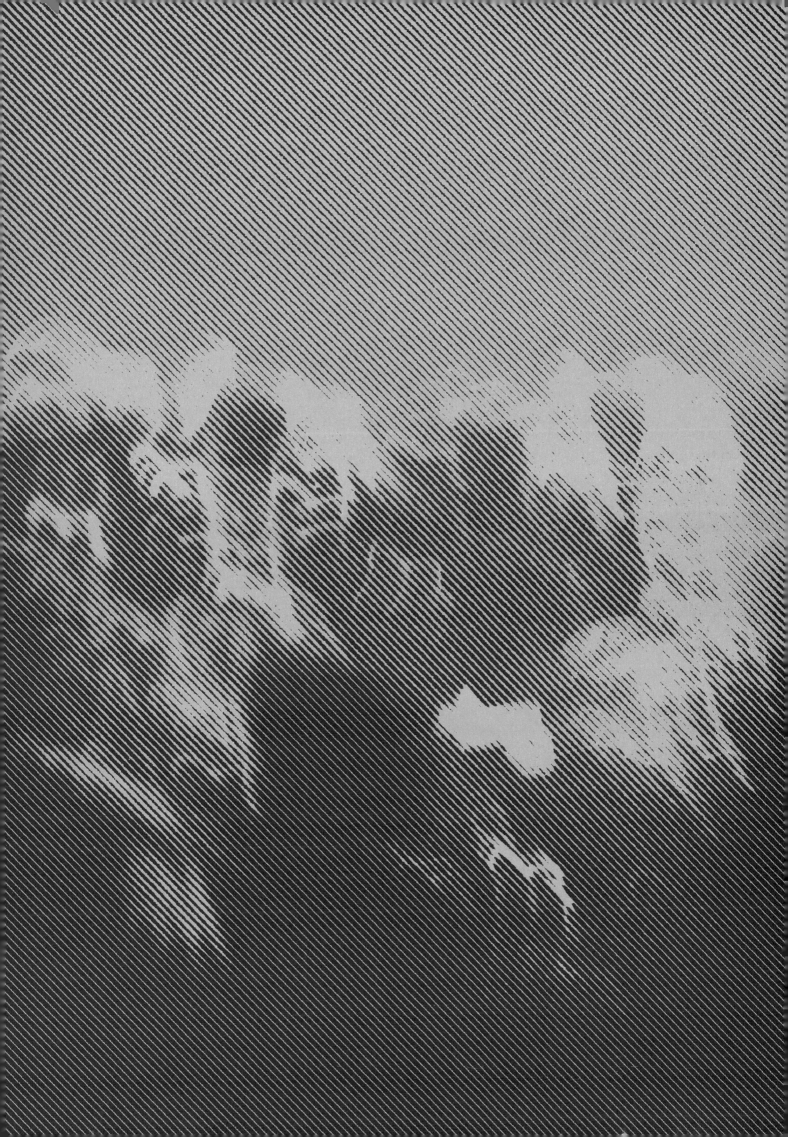

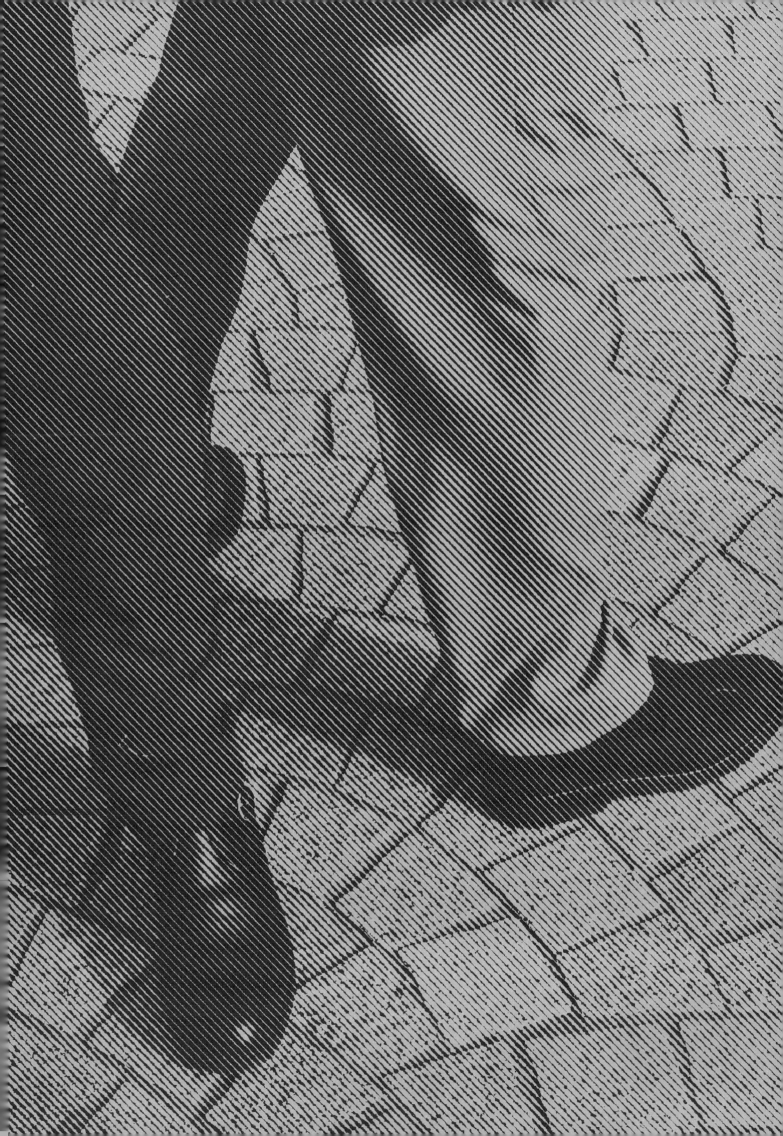

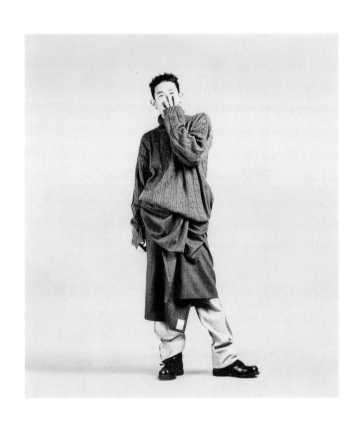

THE BOOK OF KIMSUNGJAE

2023년 4월 18일 초판 발행 · **지은이** ㈜디앤디코퍼레이션 · **사진** 안성진
펴낸이 안미르, 안마노 · **기획** 이공오(205) · **카피라이팅** 이주화 · **디자인** 마바사(안마노, 이수성)
영업 이선화 · **커뮤니케이션** 김세영 · **제작** 크레인 · **글꼴** AG최정호스크린

안그라픽스
주소 10881 경기도 파주시 회동길 125-15 · **전화** 031.955.7755 · **팩스** 031.955.7744
이메일 agbook@ag.co.kr · **웹사이트** www.agbook.co.kr · **등록번호** 제2-236(1975.7.7)

ISBN 979.11.6823.211.2 (03600)

THE BOOK OF

KIMSUNGJAE

안그라픽스

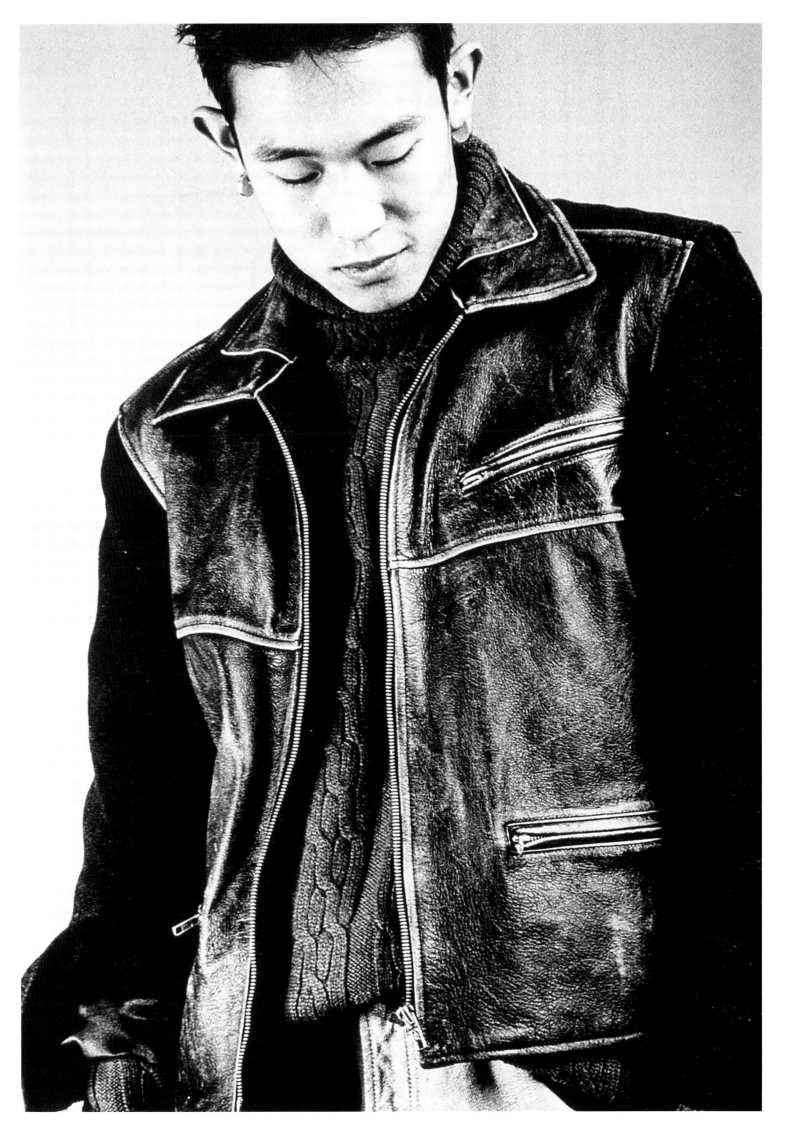

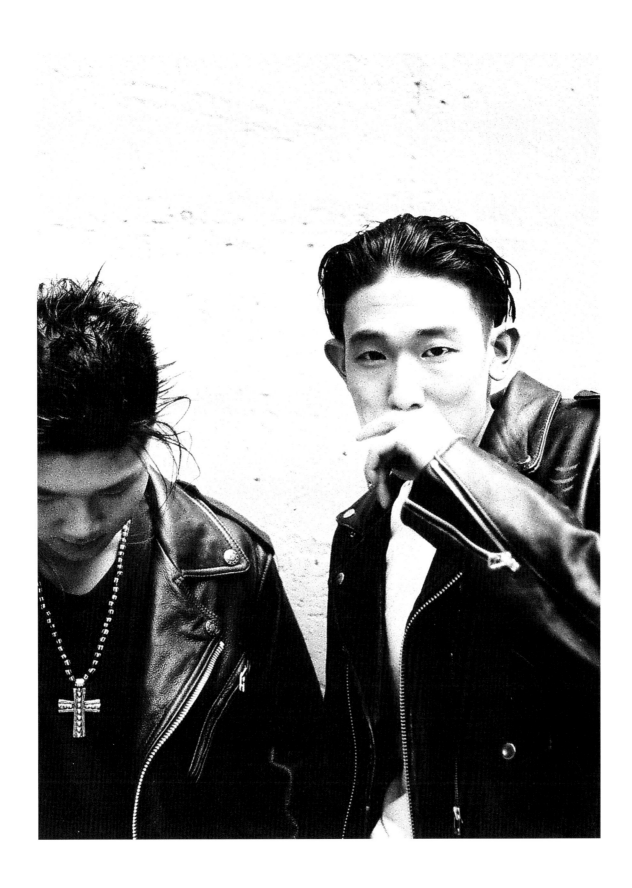

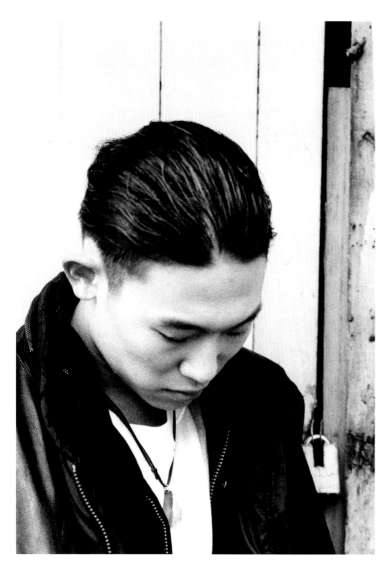
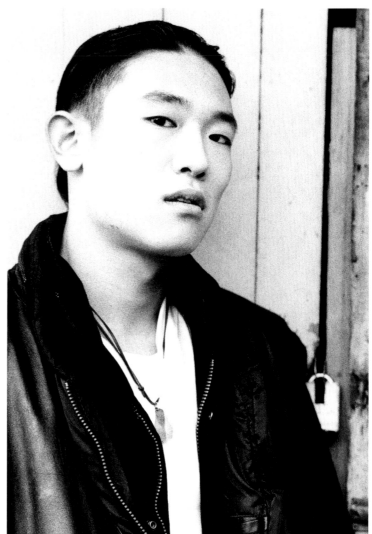

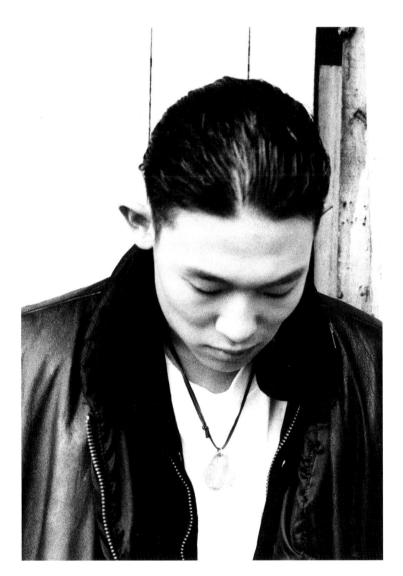
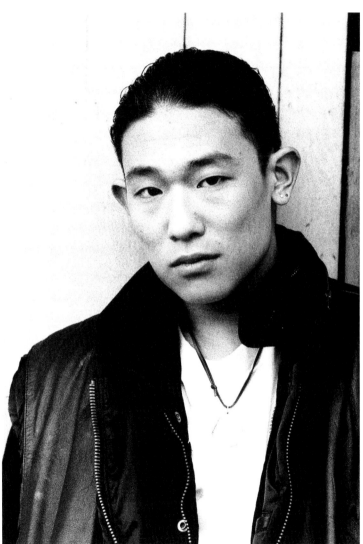

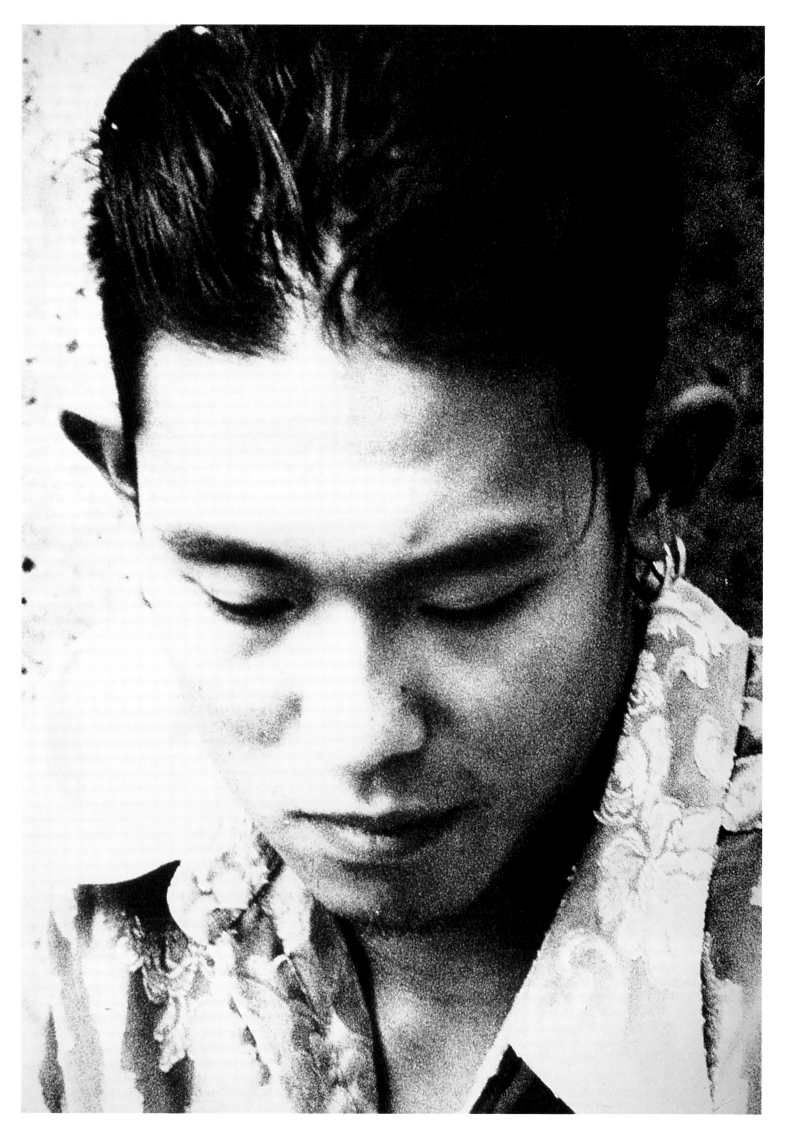

아르마니 선글라스를 쓰고
일자바지를 입고 닥터마틴을
신은 채 성재는 대뜸
삭발할 거라고 말했다.

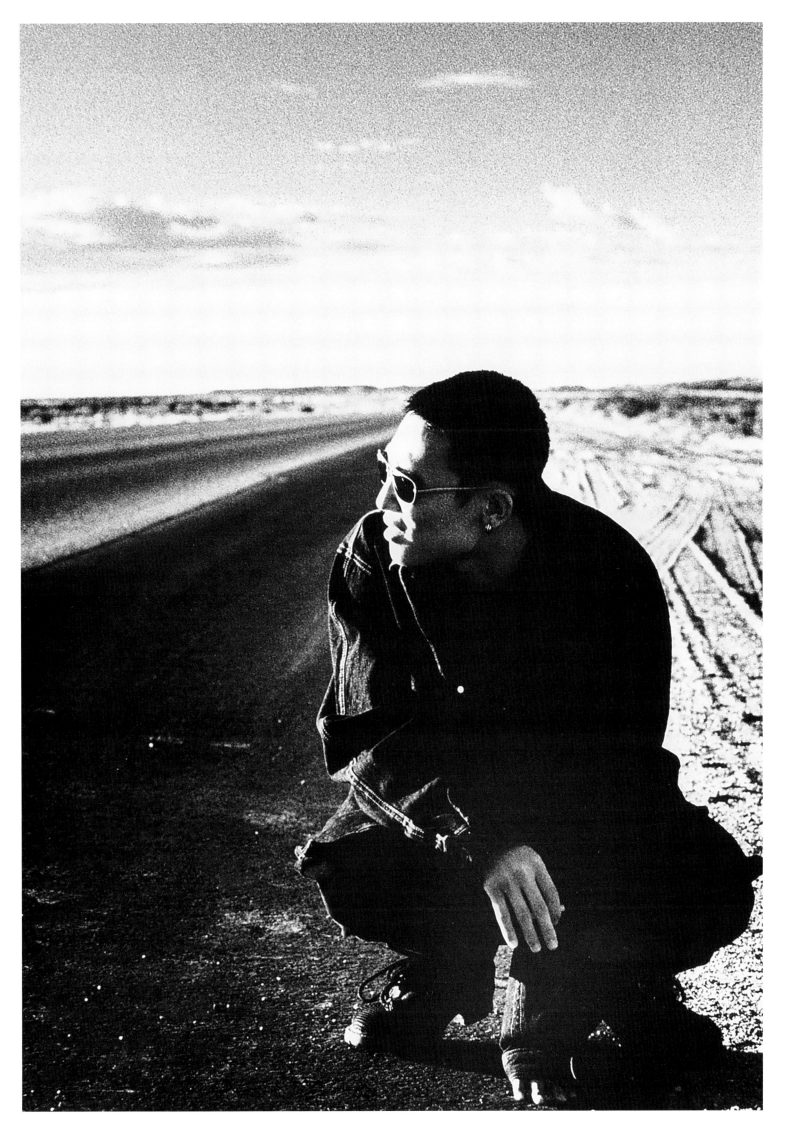

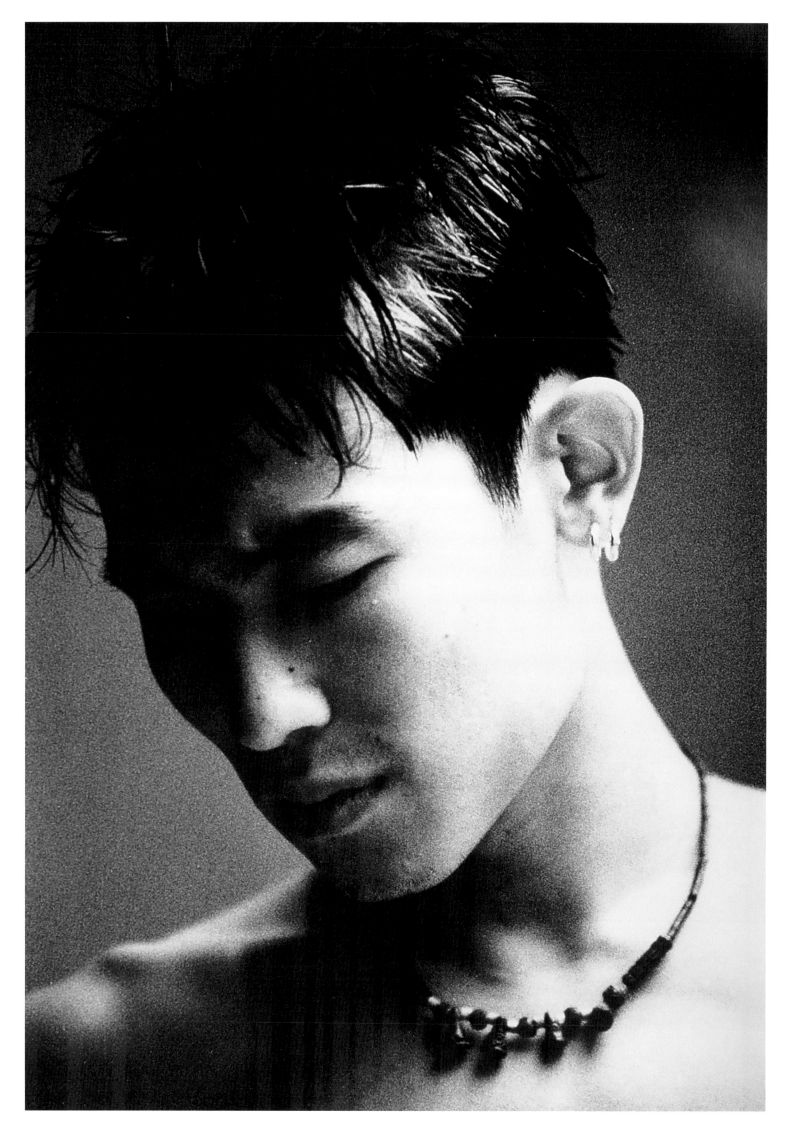

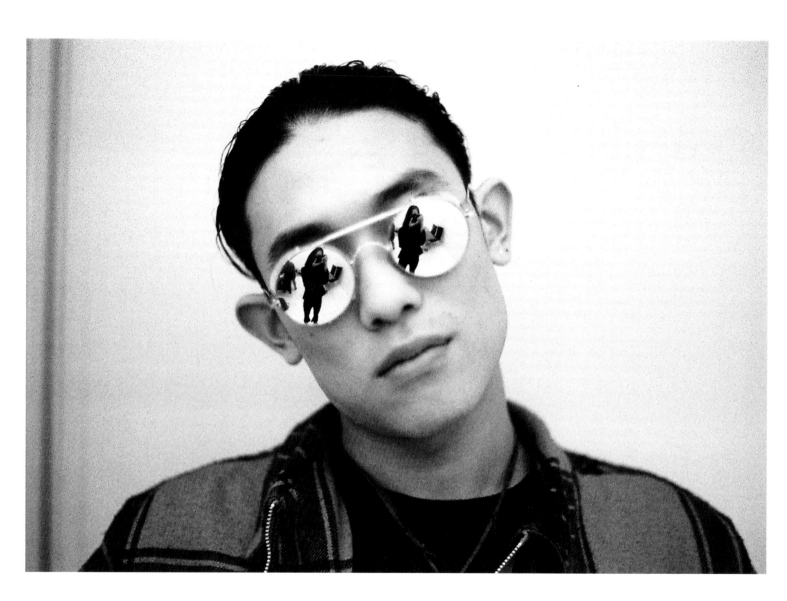

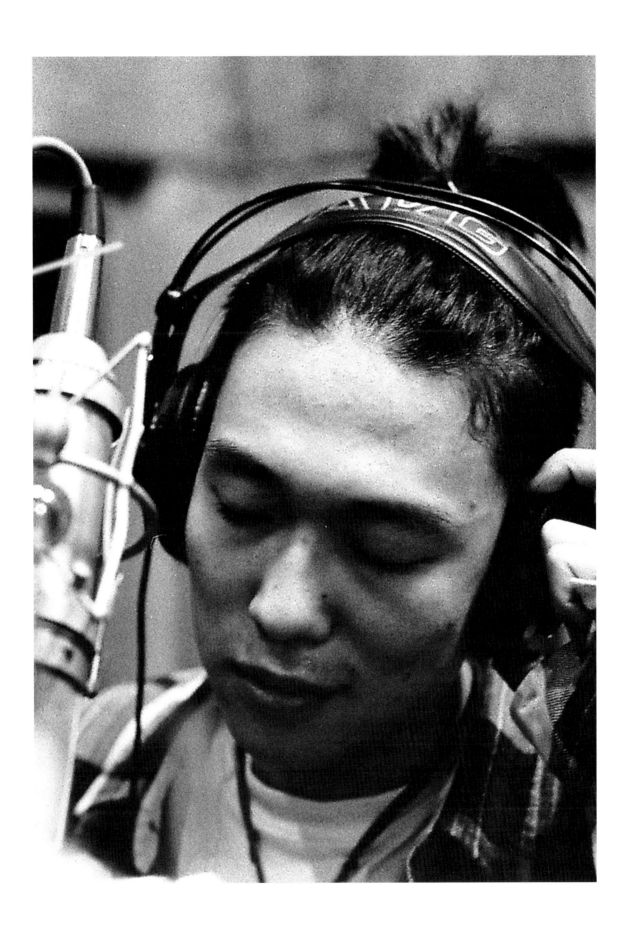

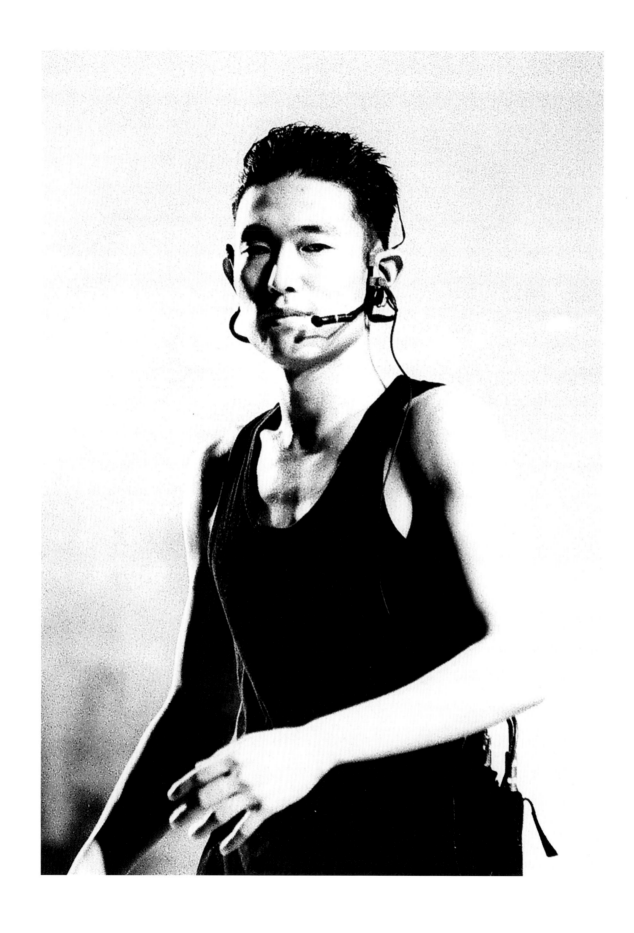

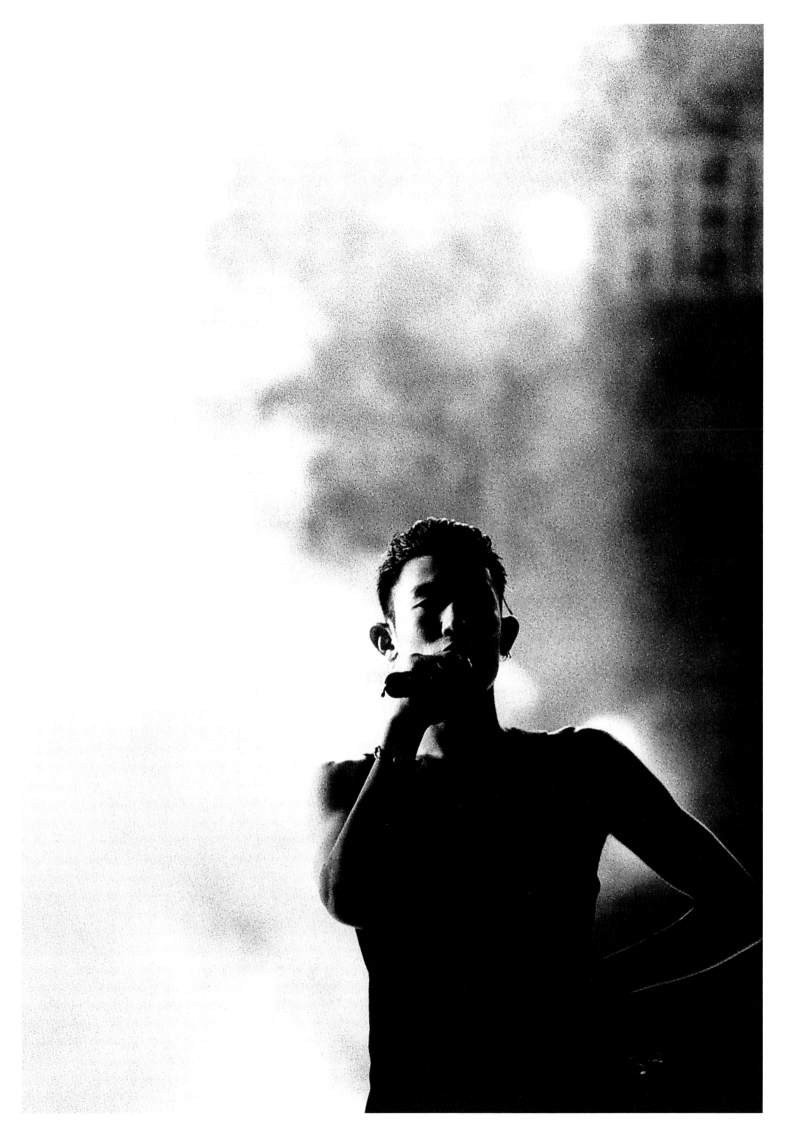

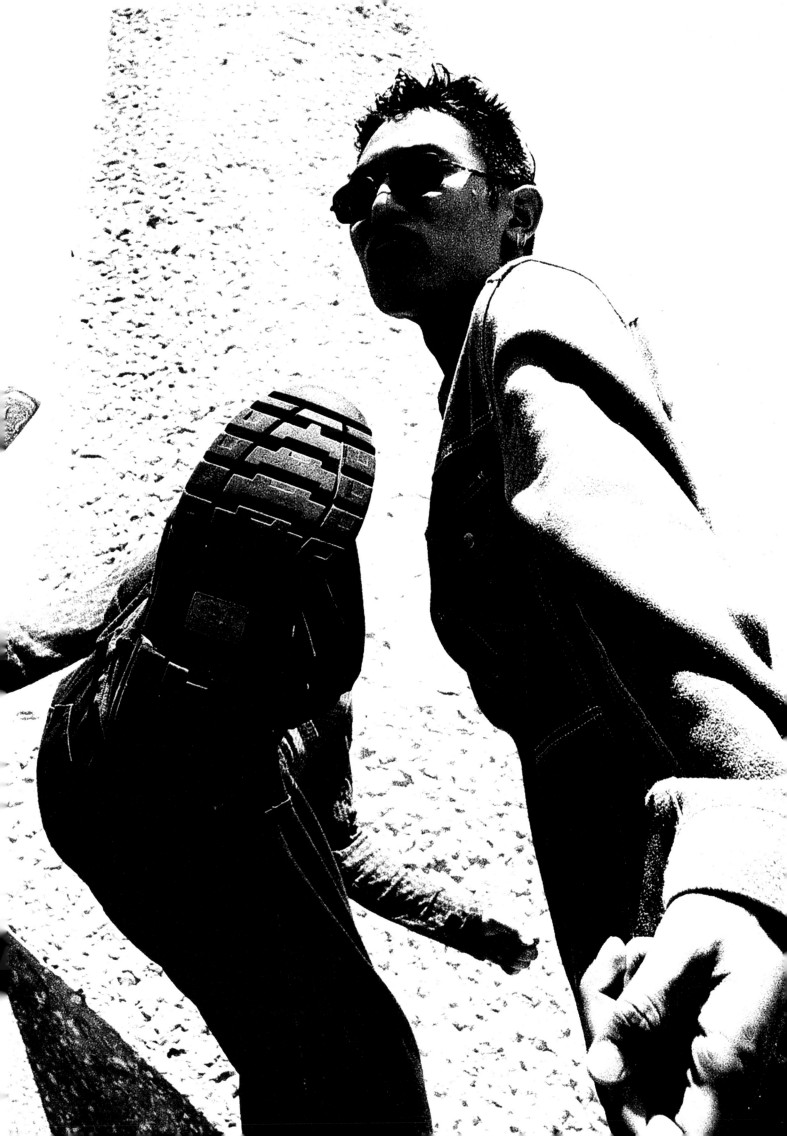

약수동으로 마실을 나가 사진을
찍고, 압구정동에 가 커피를 마시고
밥을 먹고, 그러고는 다시 같이
집으로 돌아가서 잤다.

골목골목을 자유로이 누볐을
성재와 현도와 성진이 형의
나란한 발걸음들.

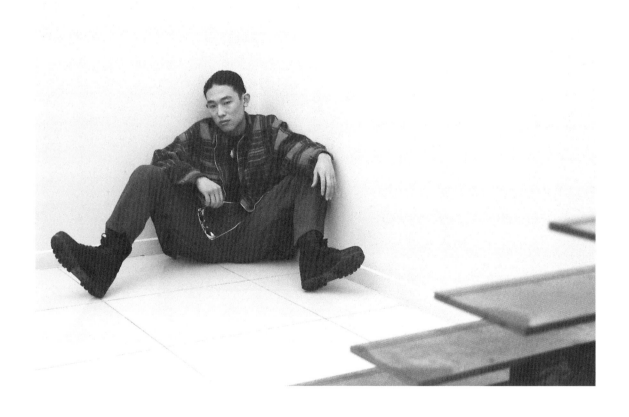

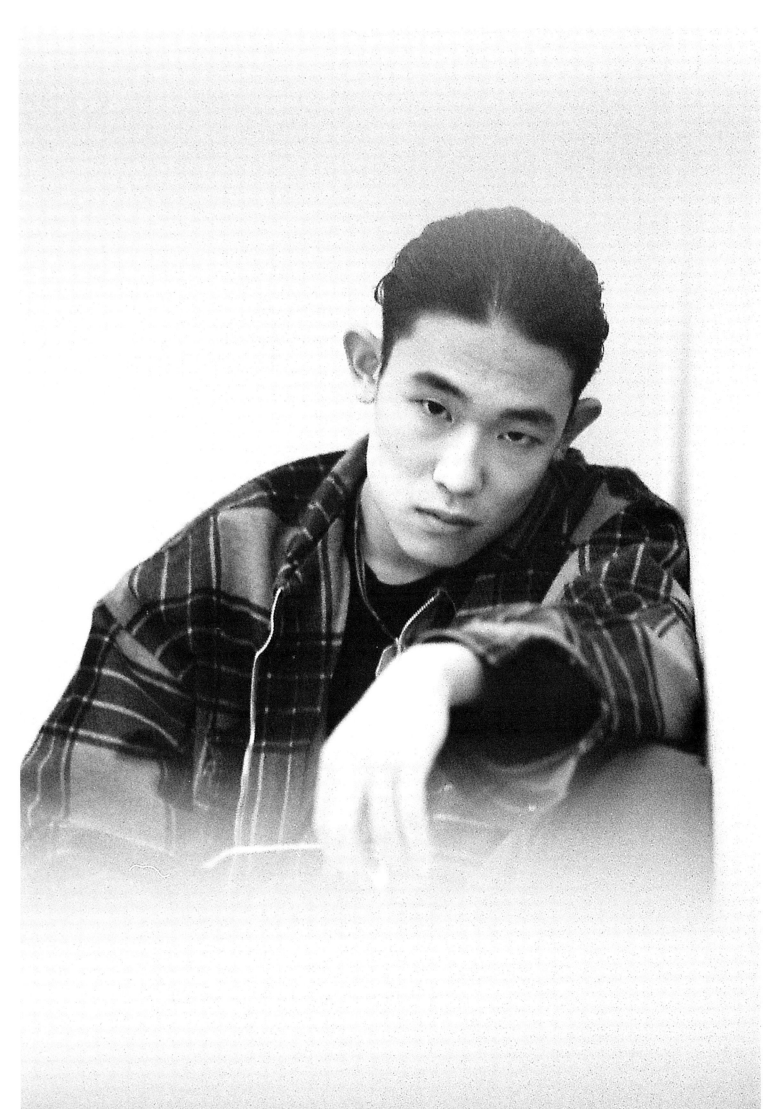

성재의 미감은 독보적이다.
그의 패션에 그의 손길이 닿지 않는
곳은 없다. 모름지기 힙합을 하는
사람이라면 컨버스에 오버사이즈
옷을 입어야 하는 시대에서 성재는
게스 일자바지를 입고, 닥터마틴을
신고, 리바이스501에 라이더 자켓을
걸치고, 옷을 직접 구매해서 최적의
핏으로 바느질했다. 소매 길이를
계산하며 옷을 샀고, 자켓의 중후한
투 버튼을 고집했다.

《Deuxism》부터 《김성재 1집》,
그리고 무대 의상의 단추 색깔에
이르기까지, 모든 패션과 비주얼은
그의 연출이었다. 보이는 그대로다.
성재는 멋이 있었다.

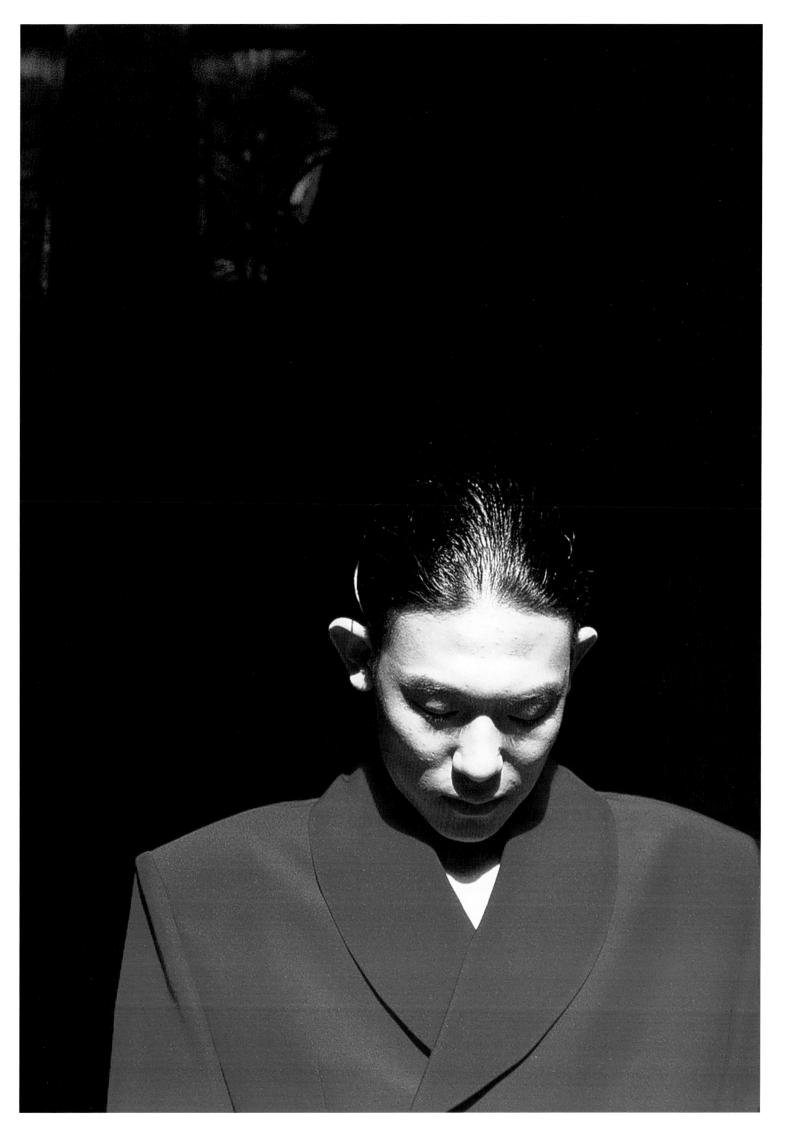

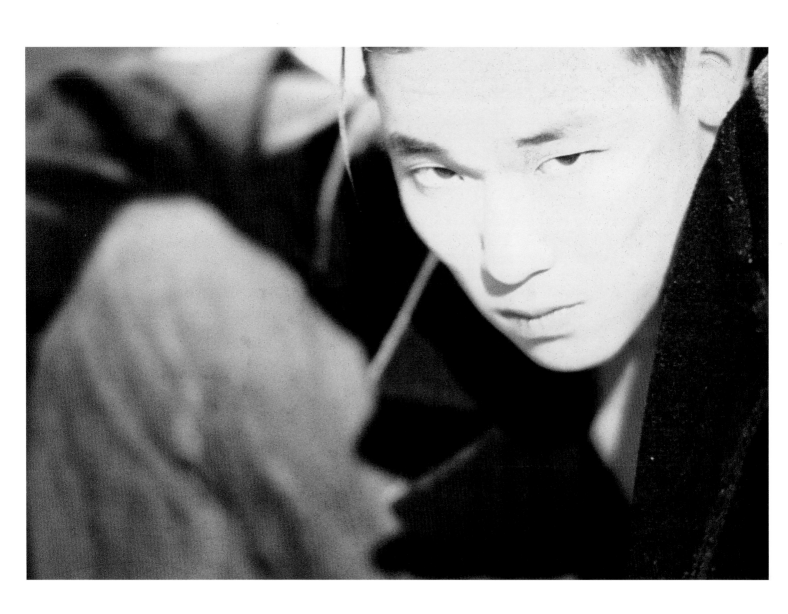

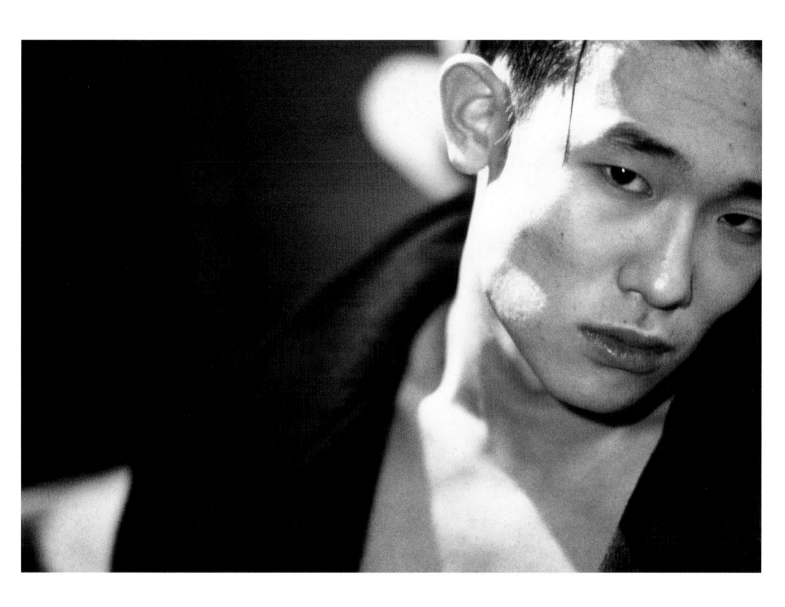

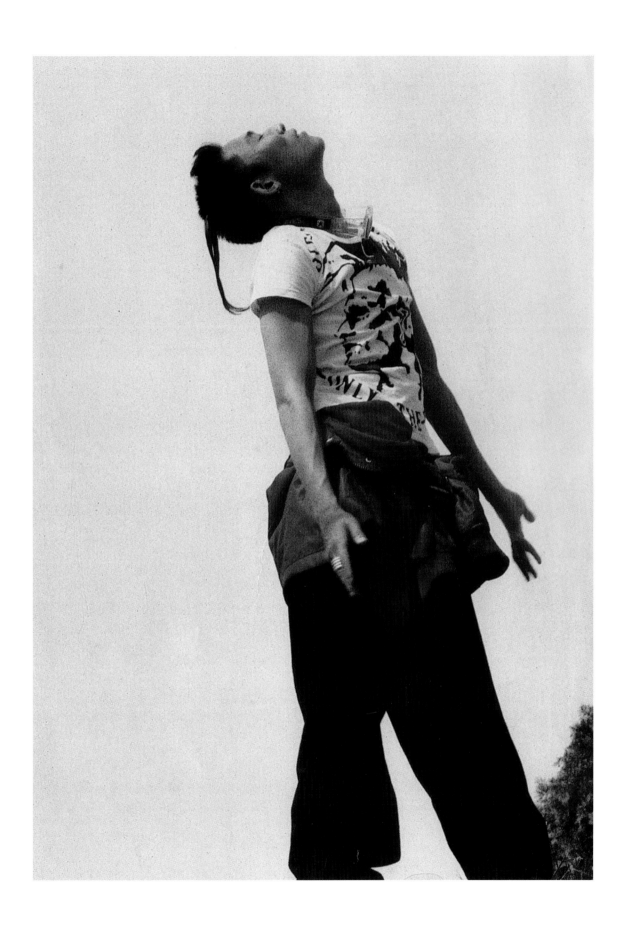

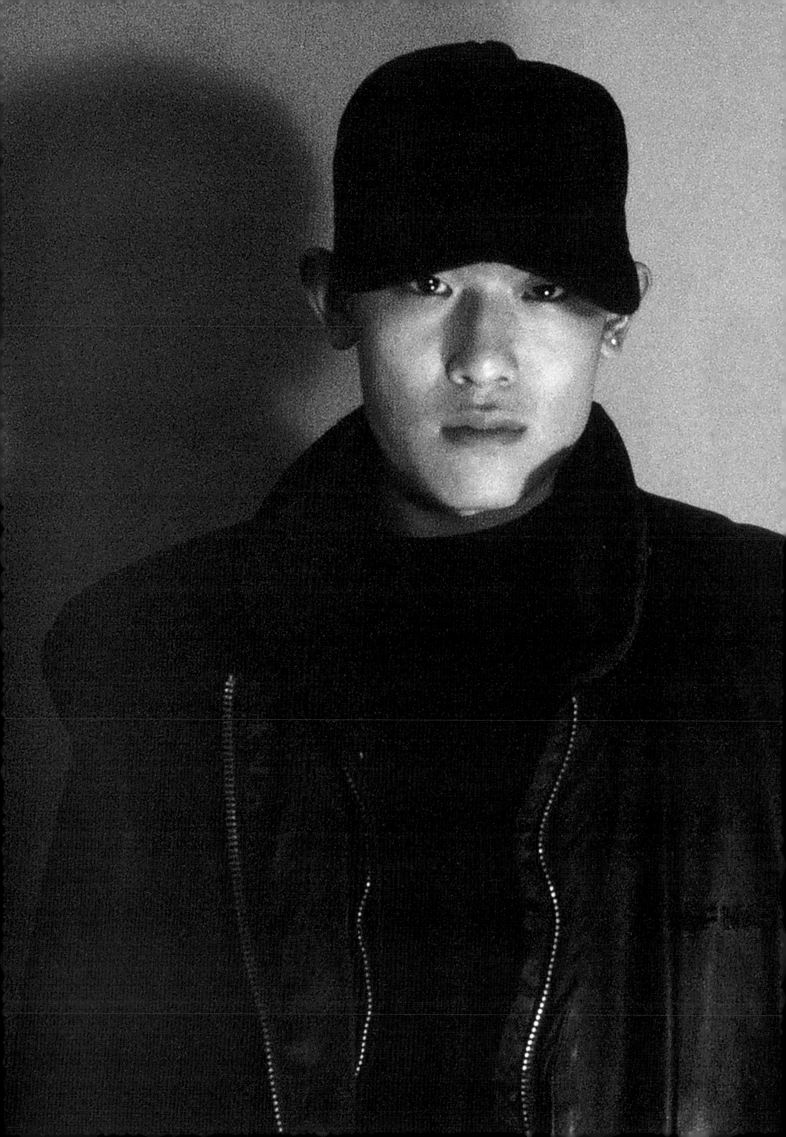

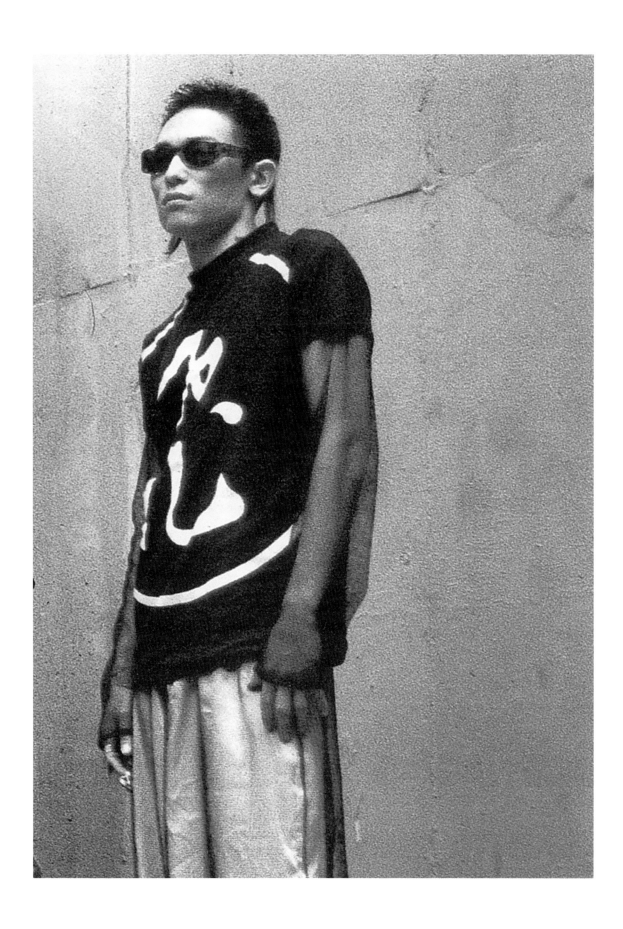

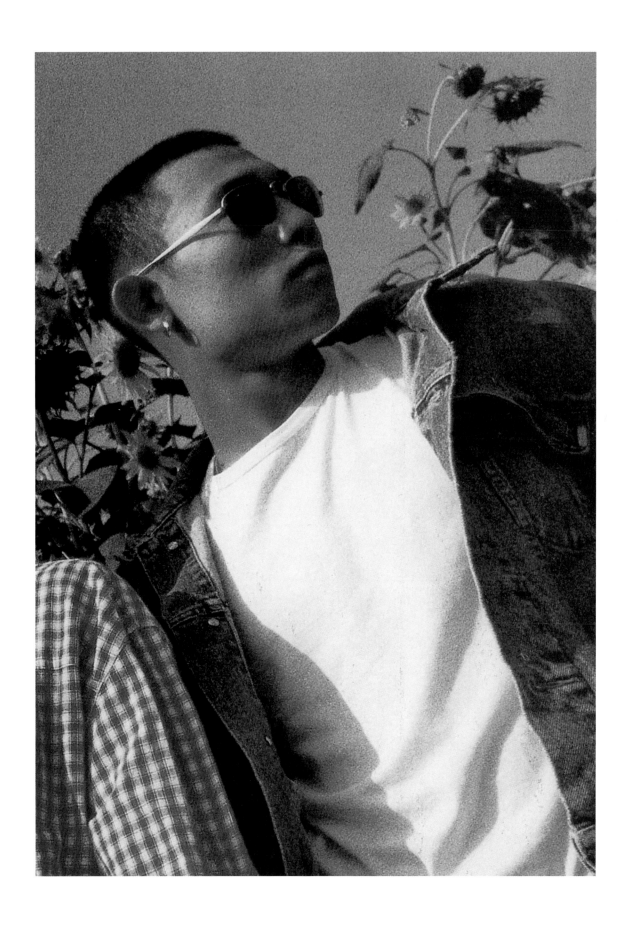

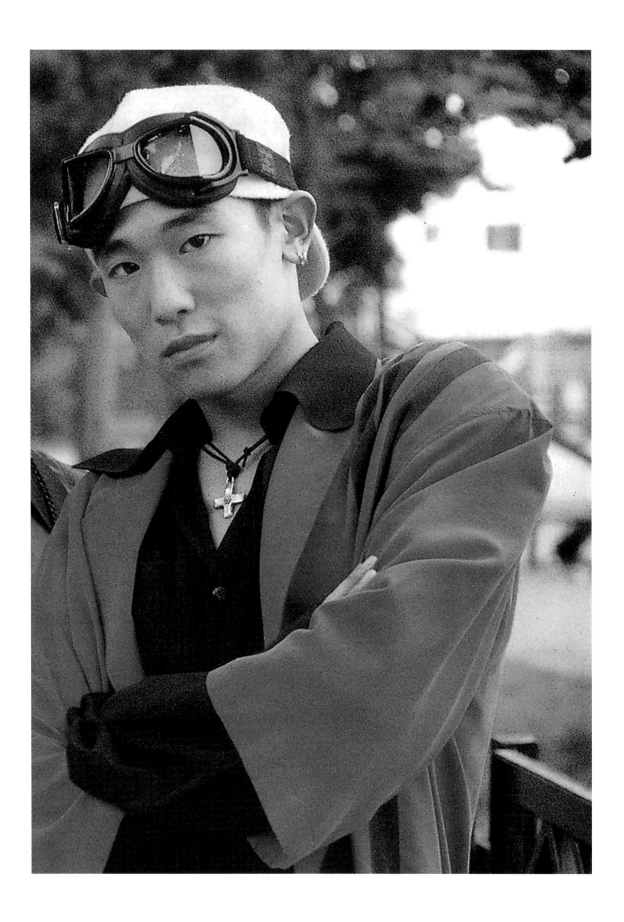

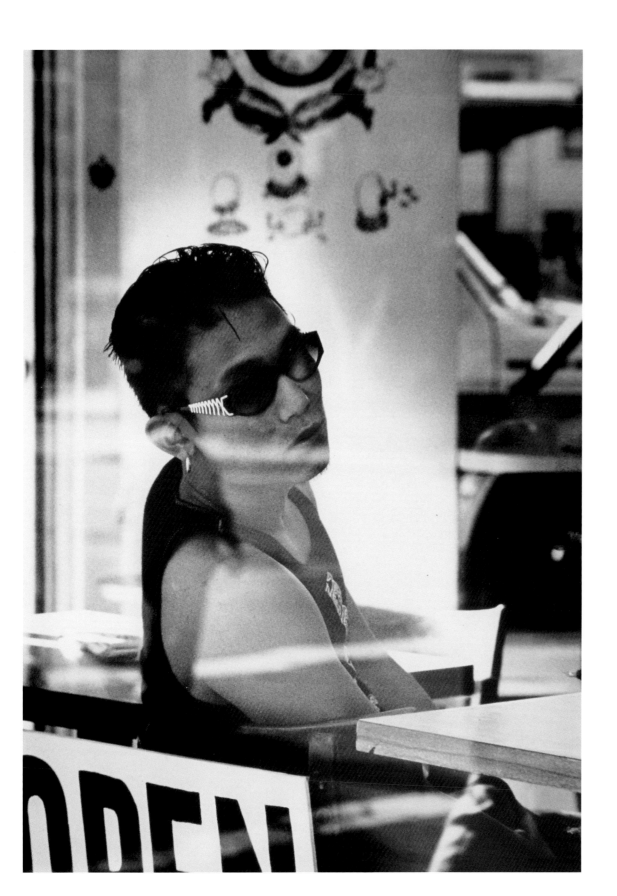

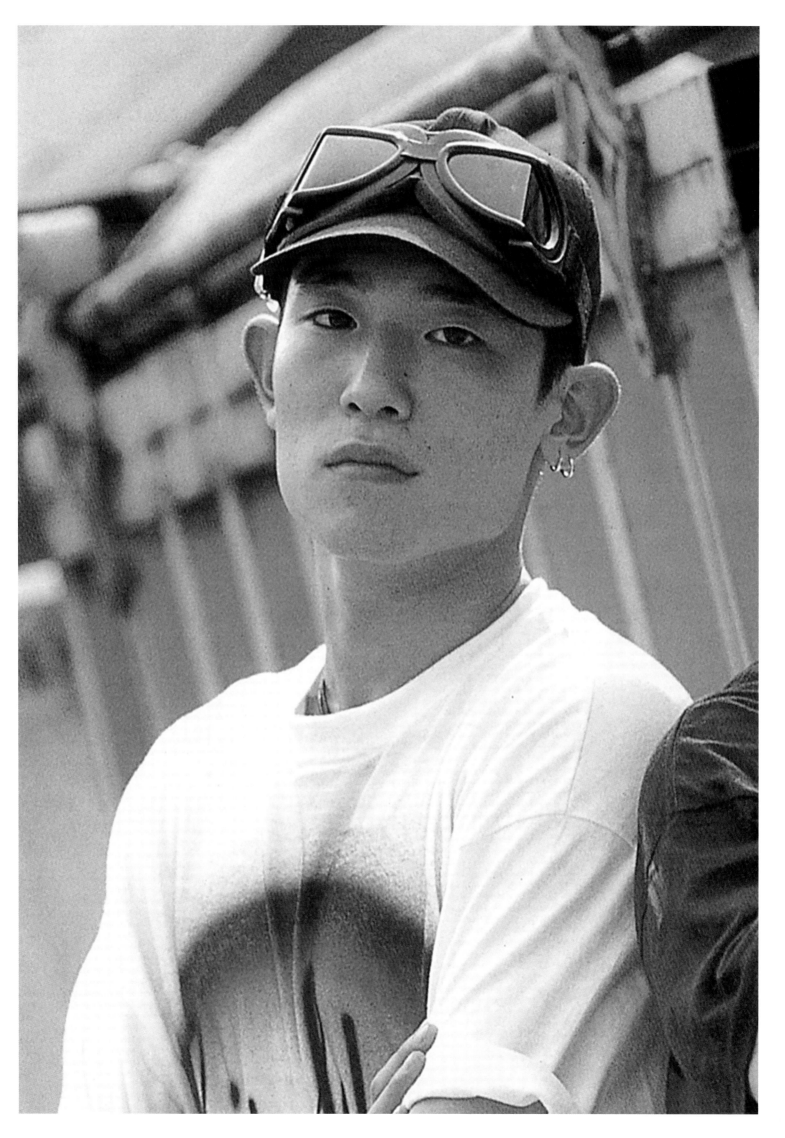

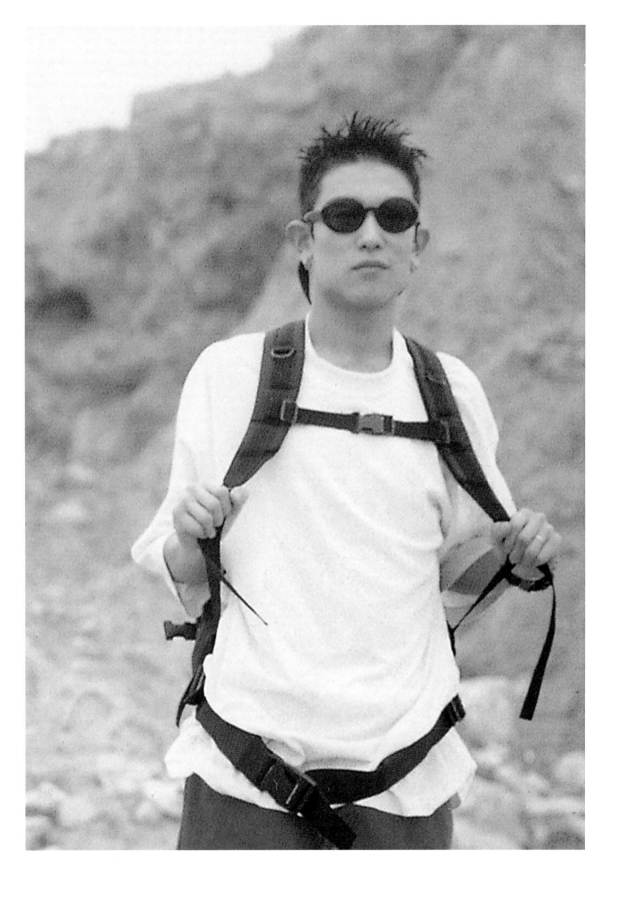

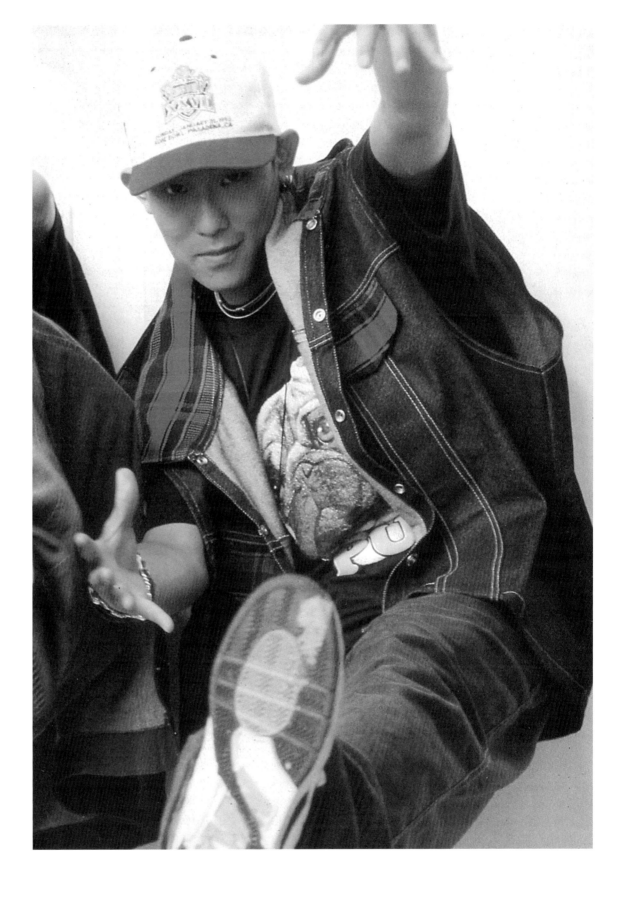

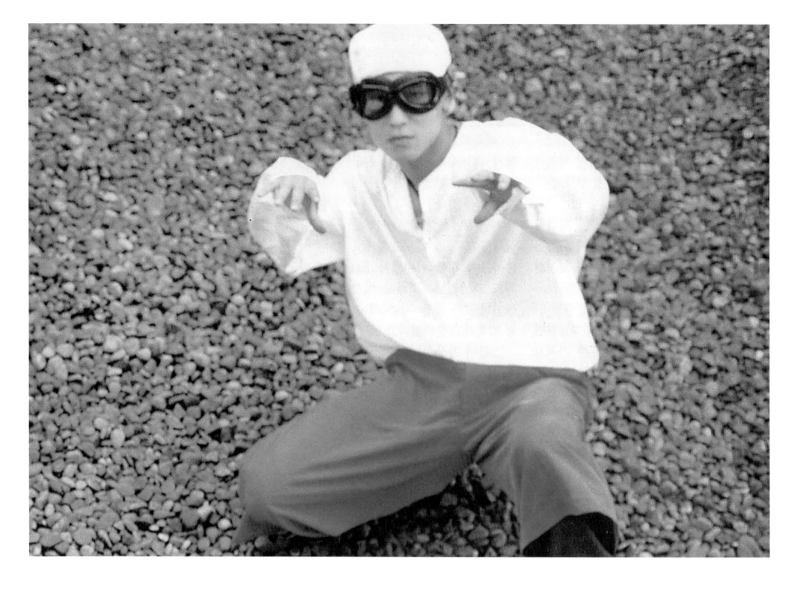

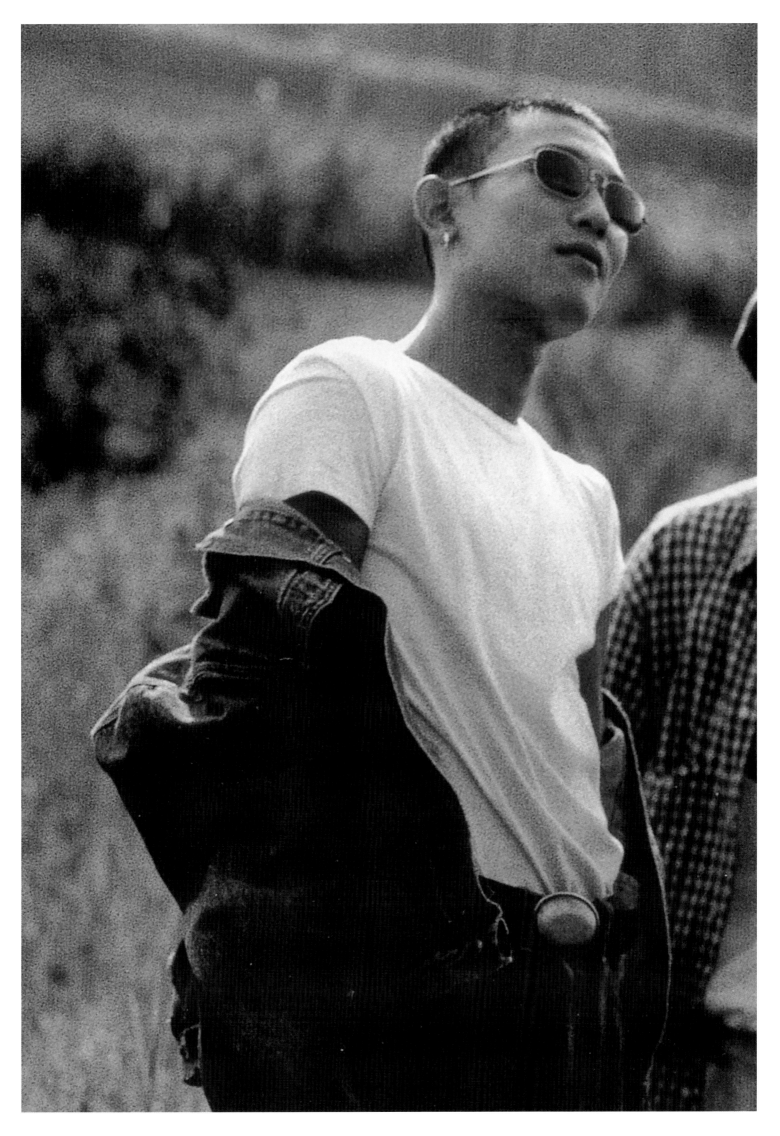

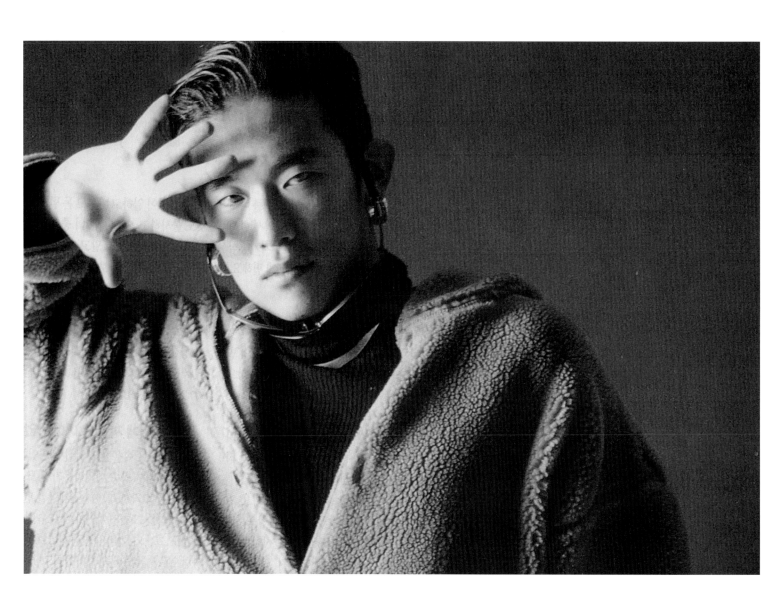

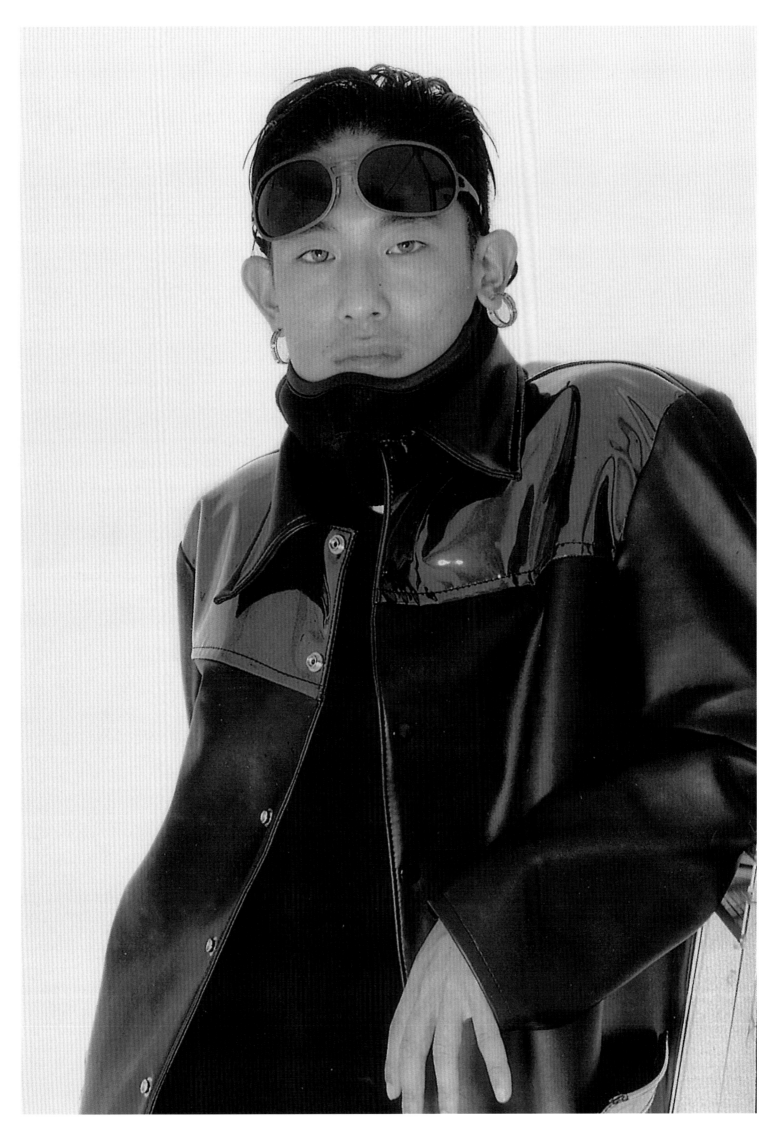

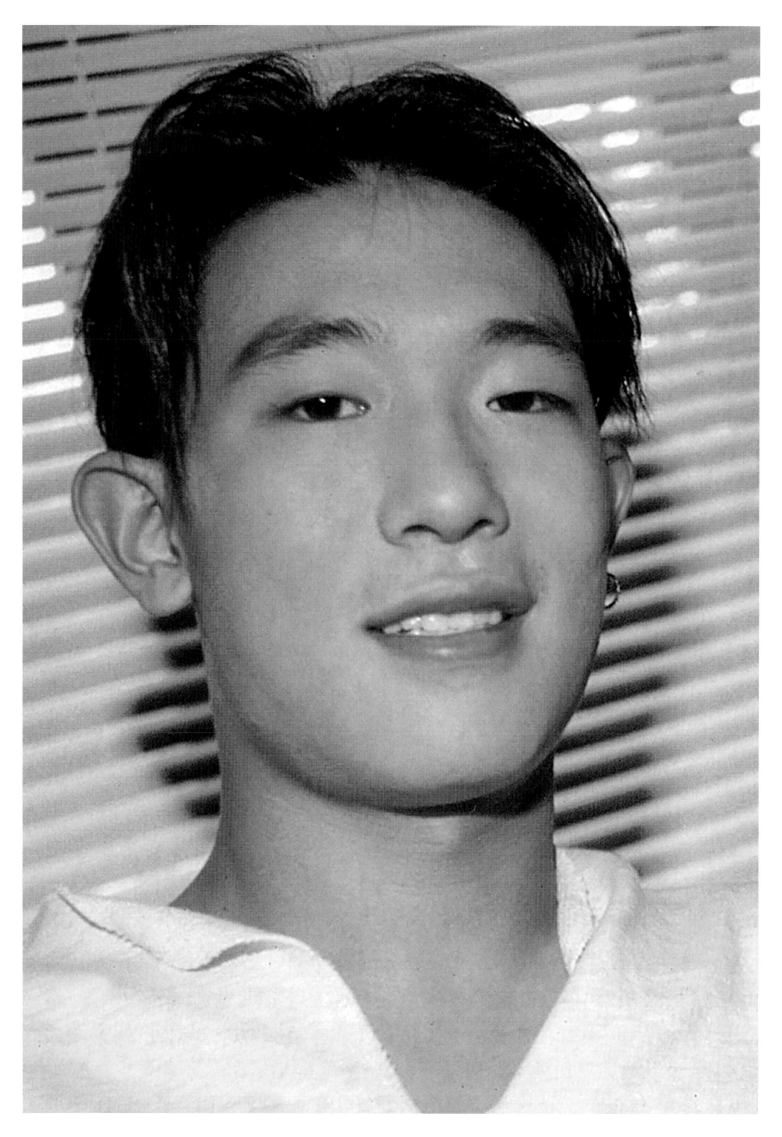

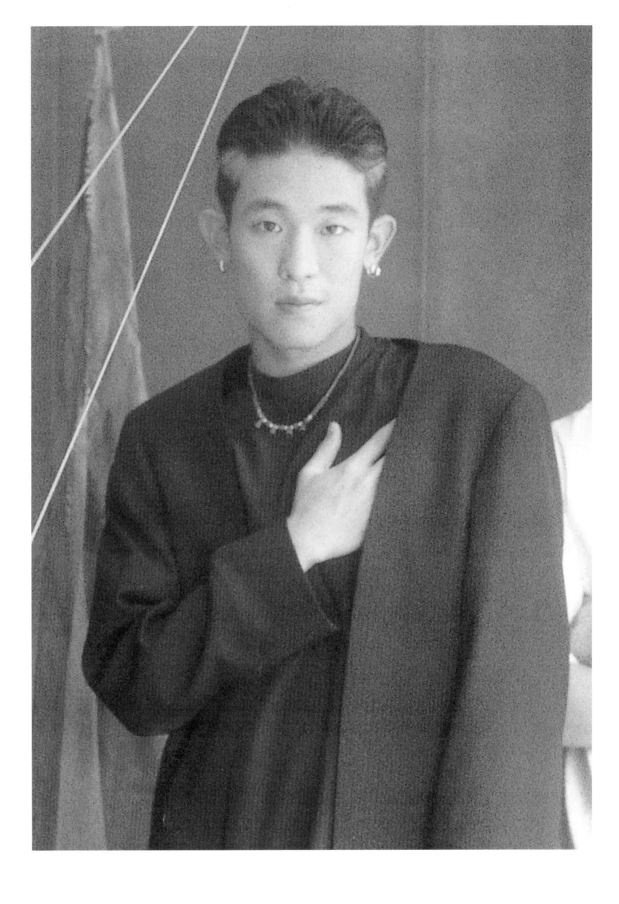

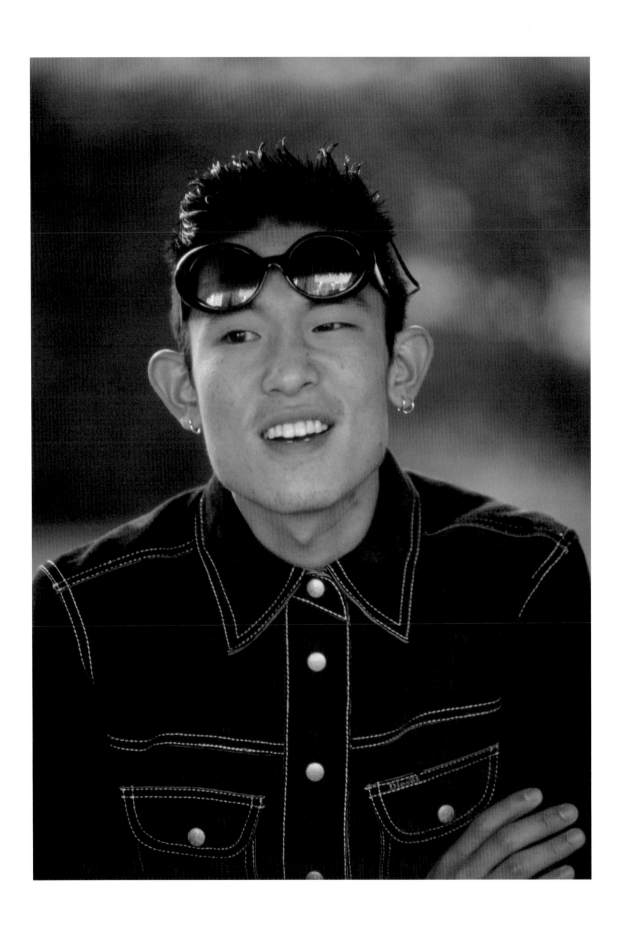

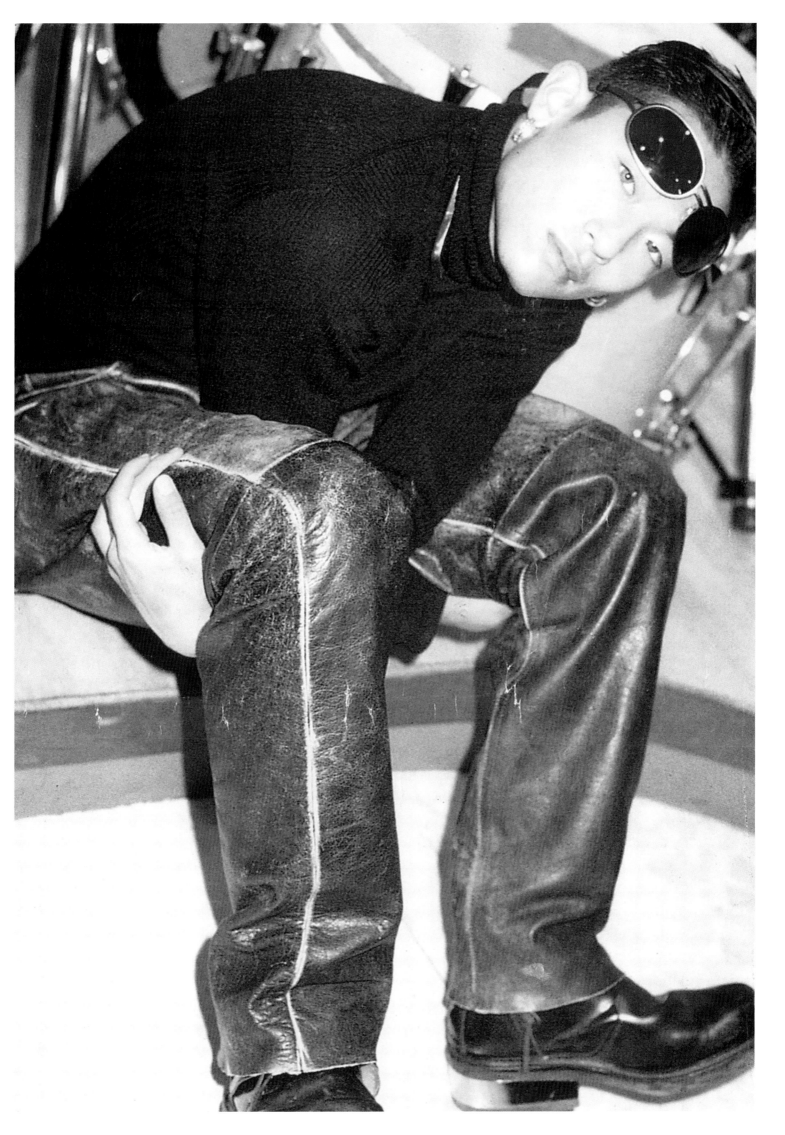

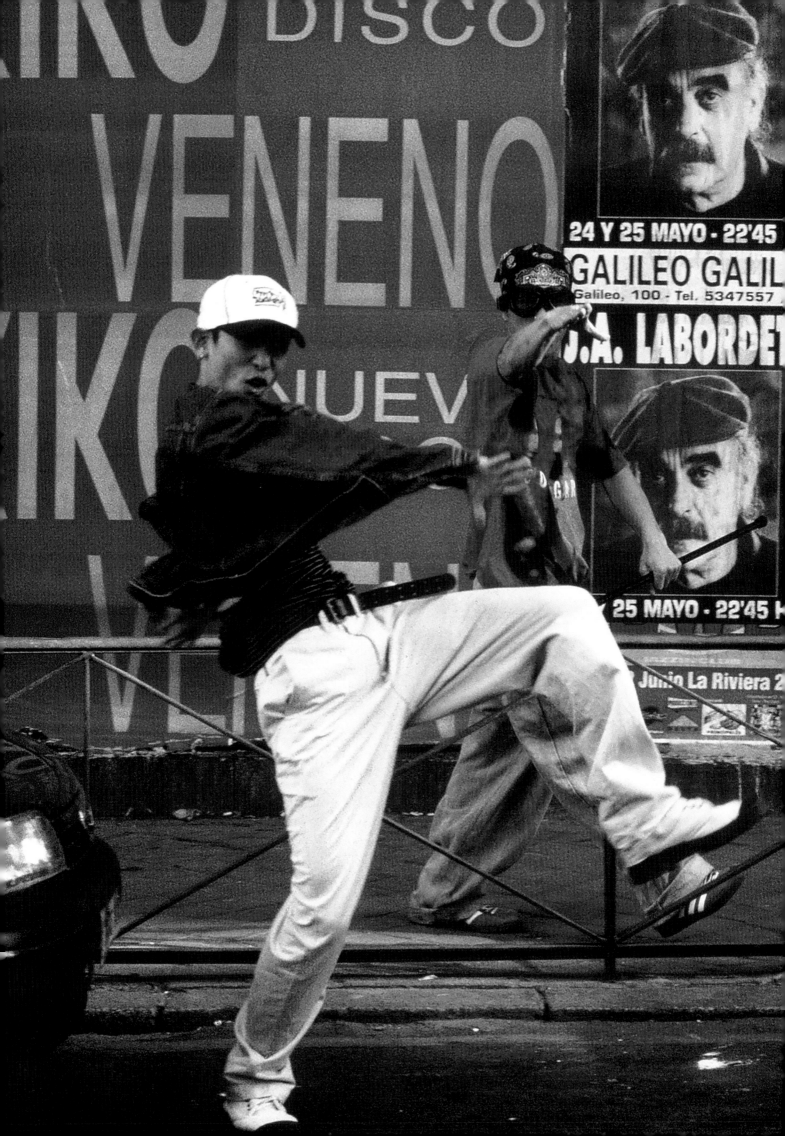

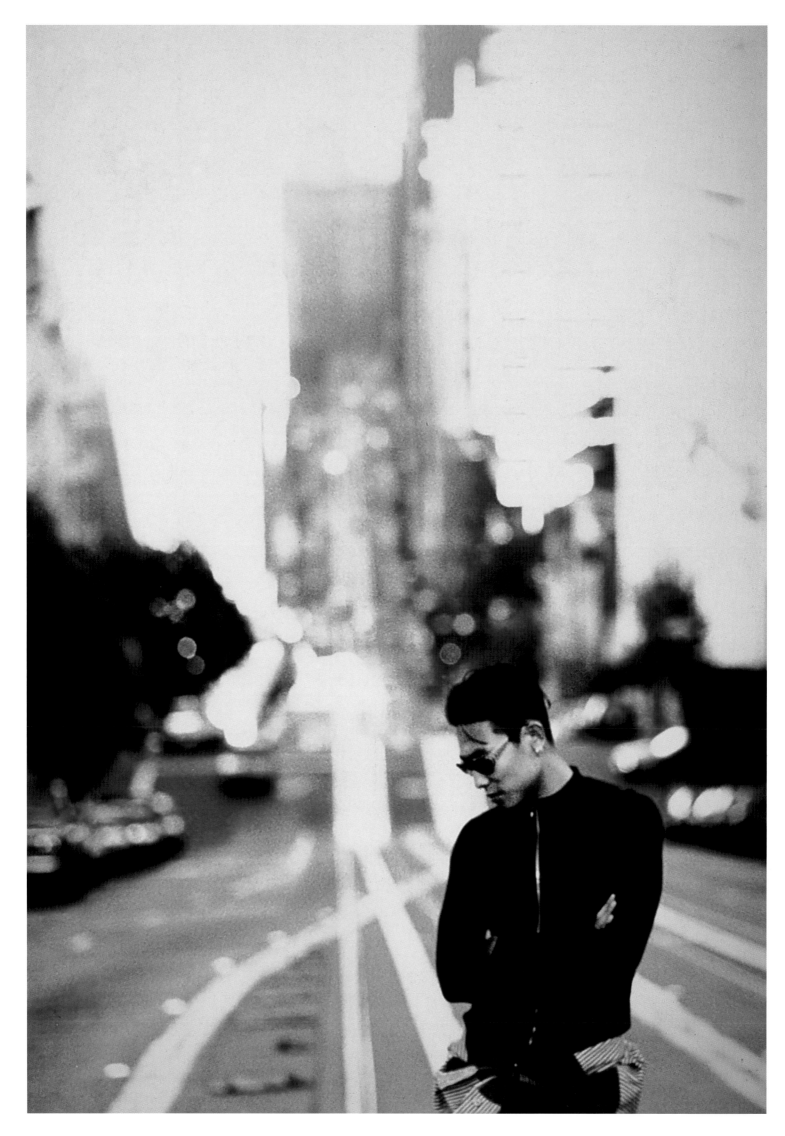

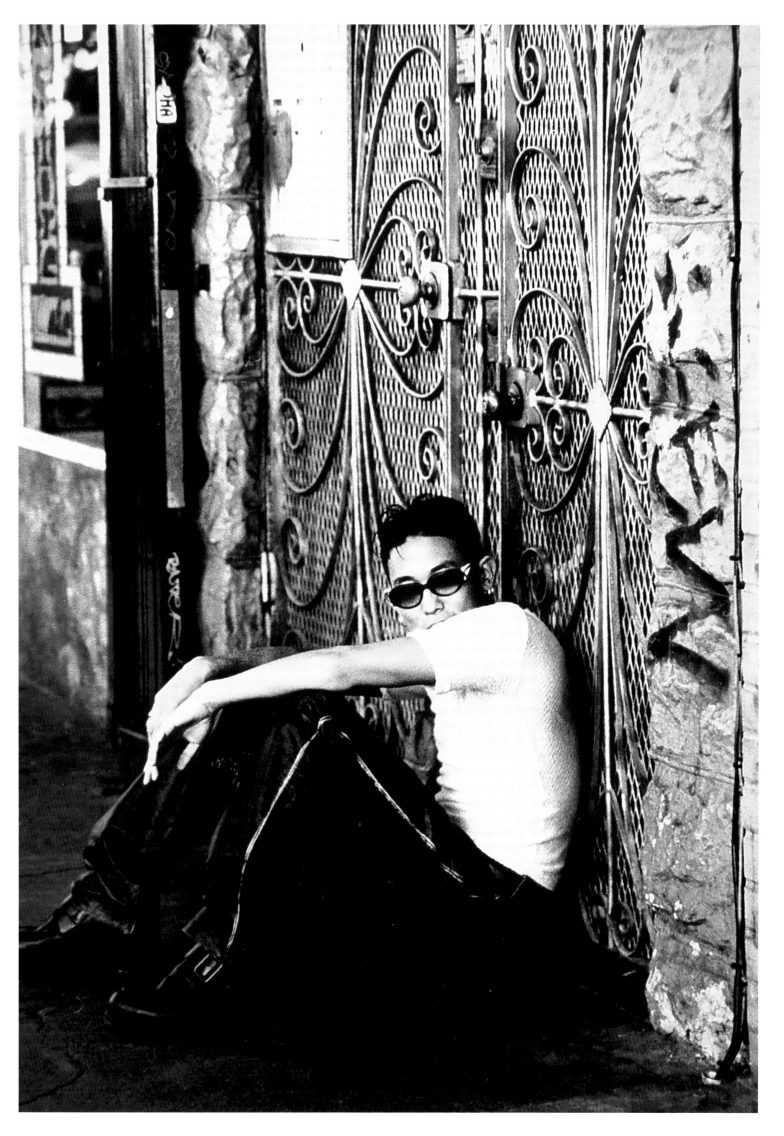

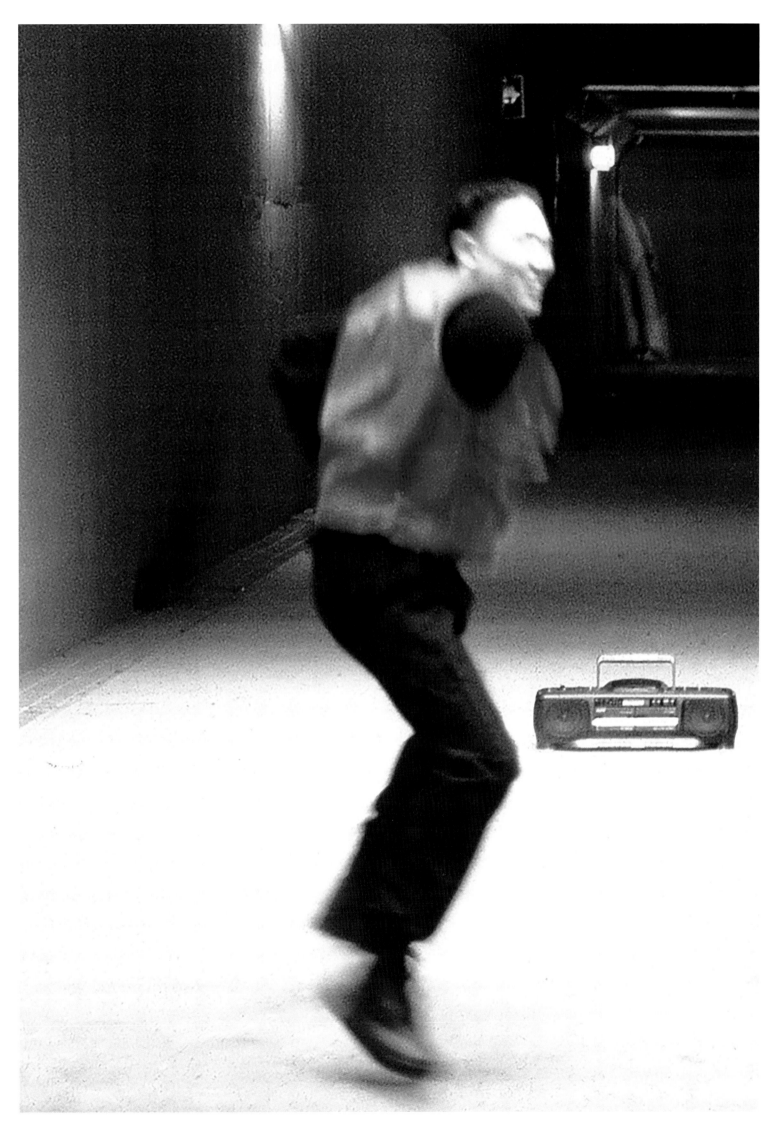

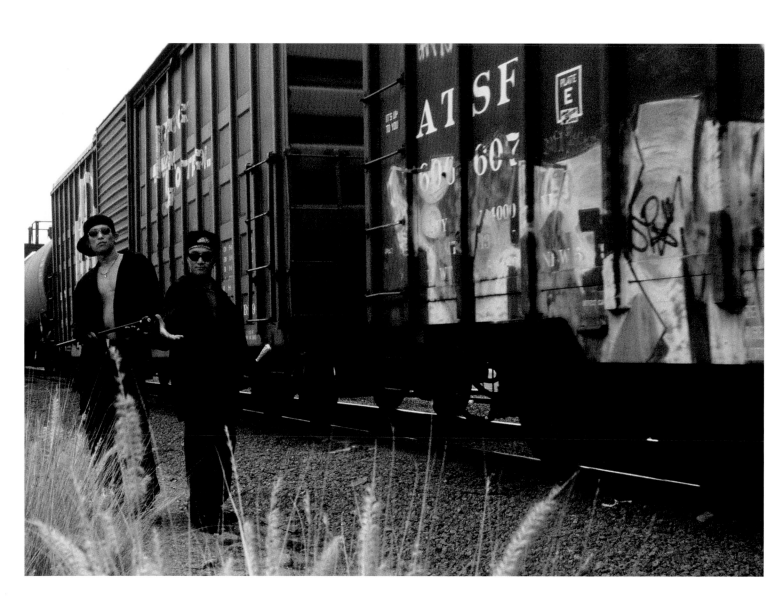

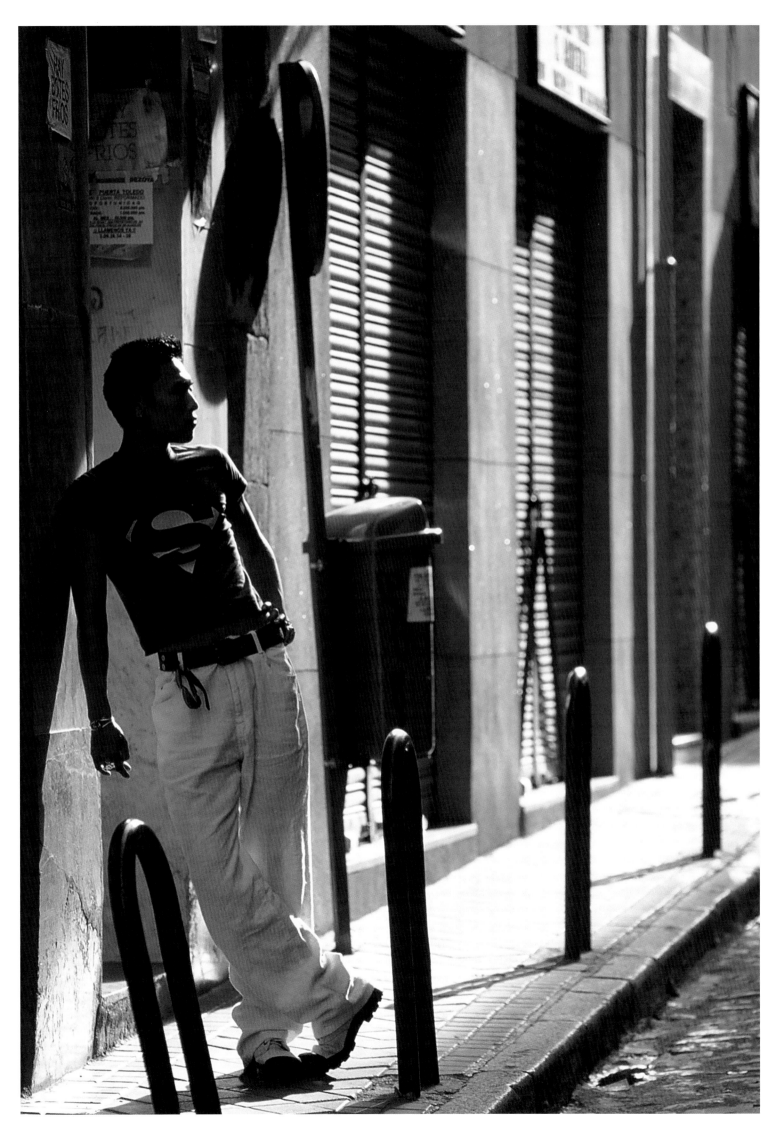

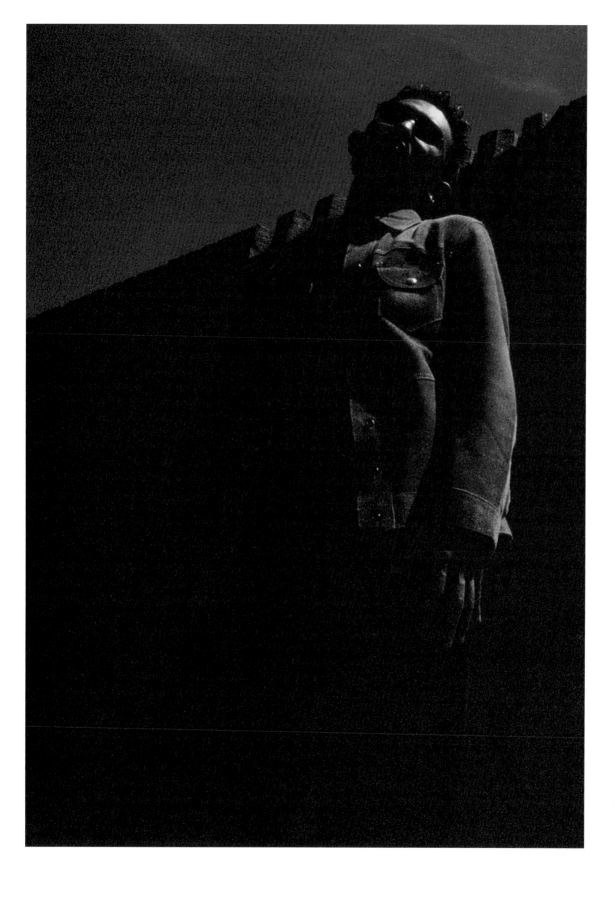

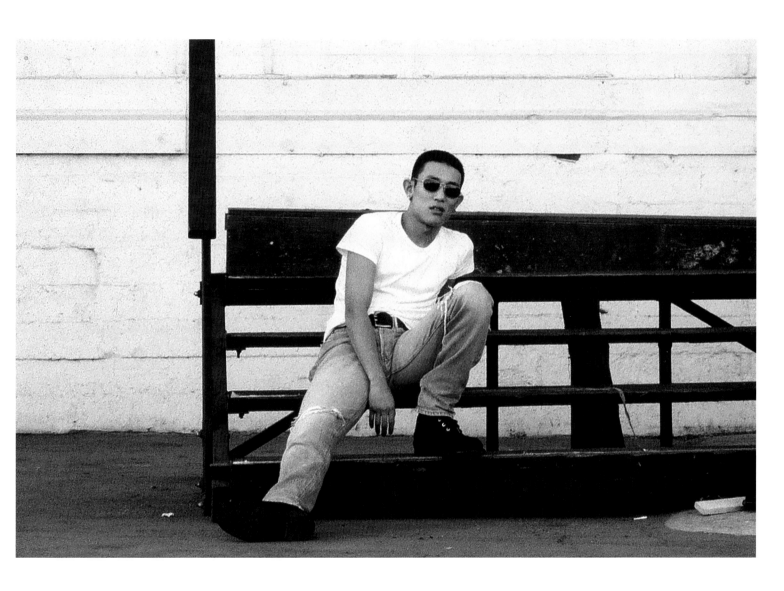

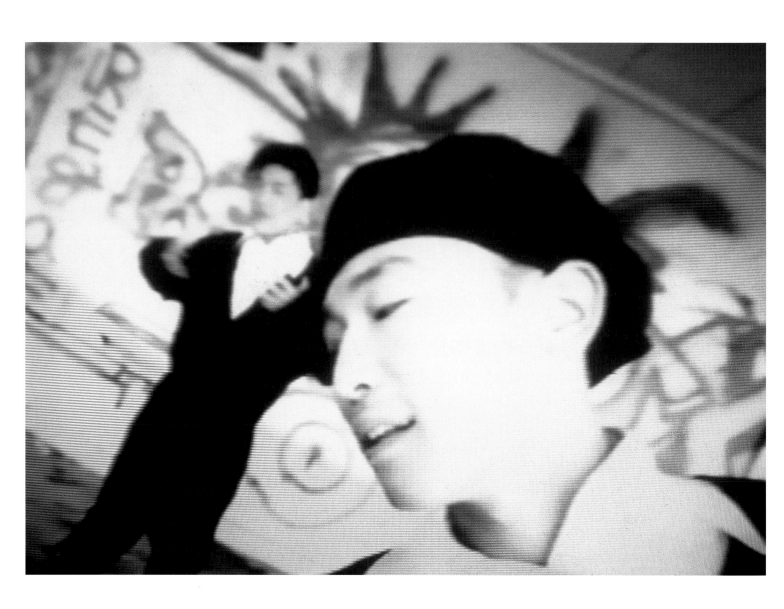

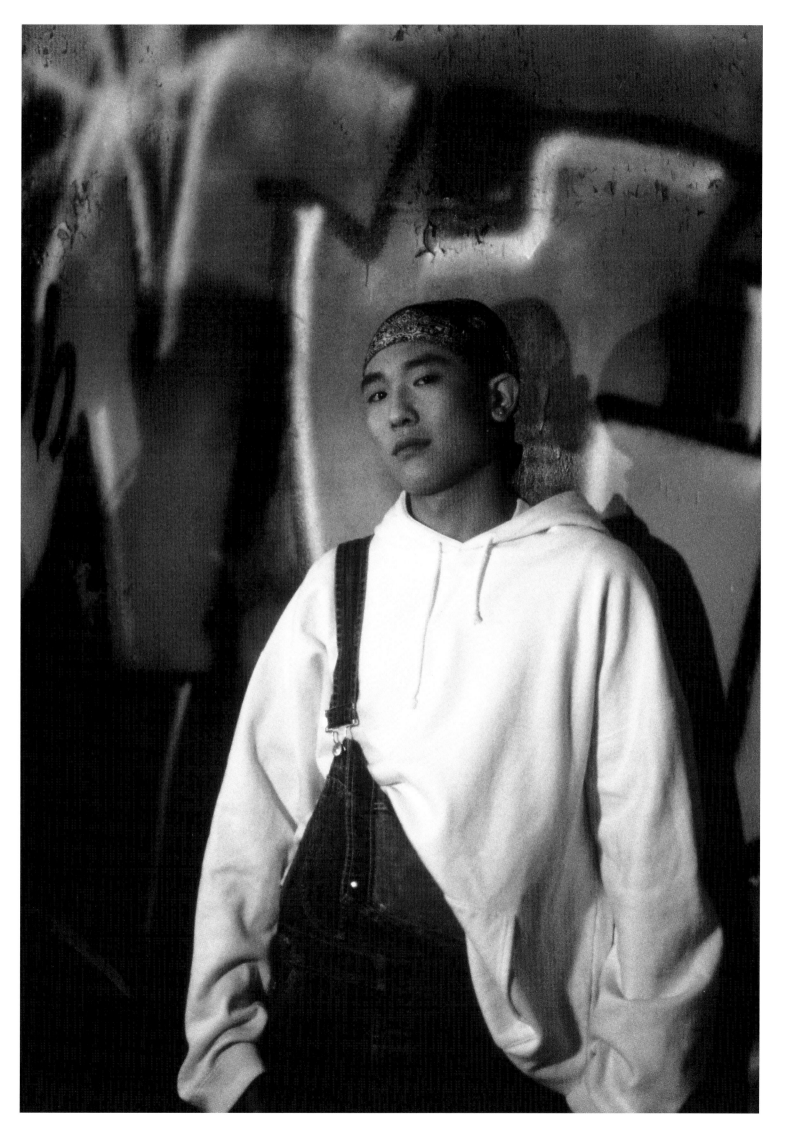

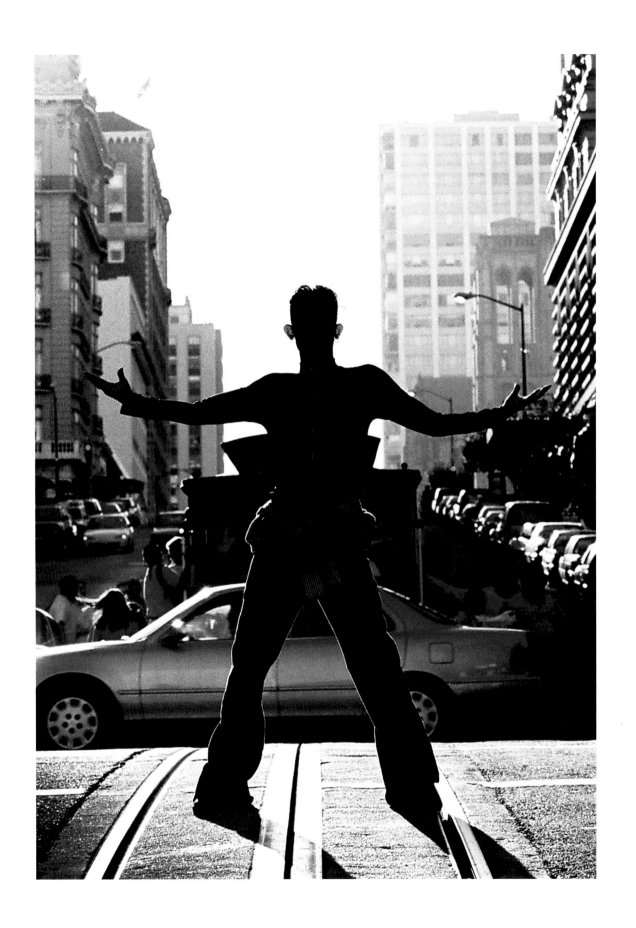

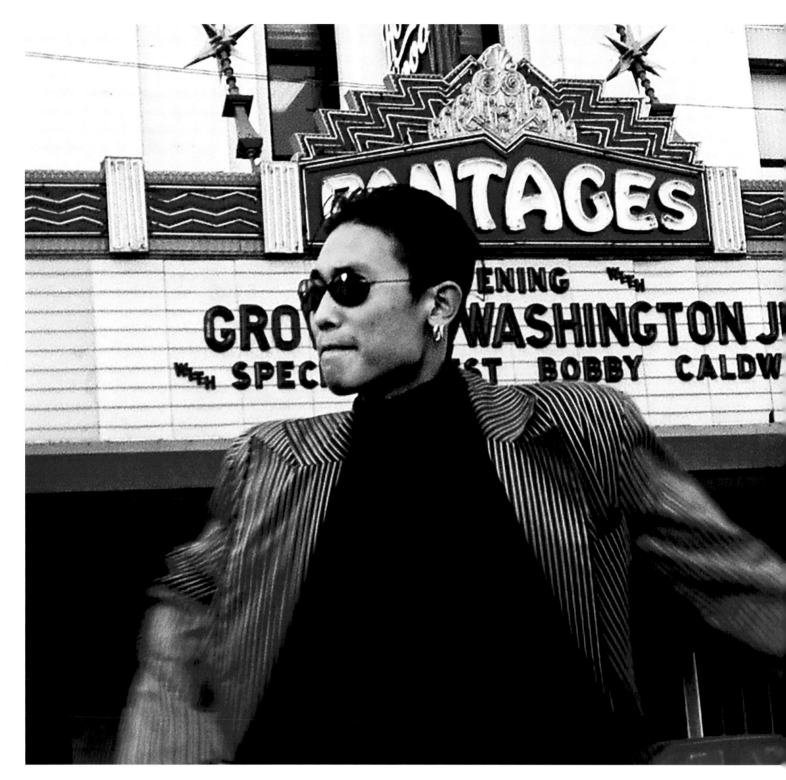

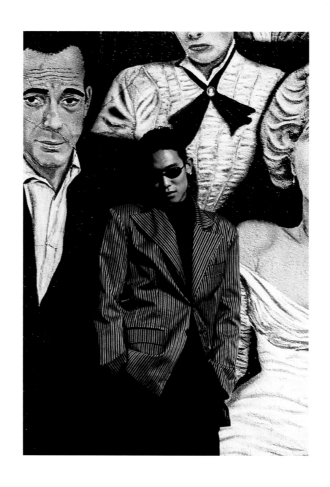

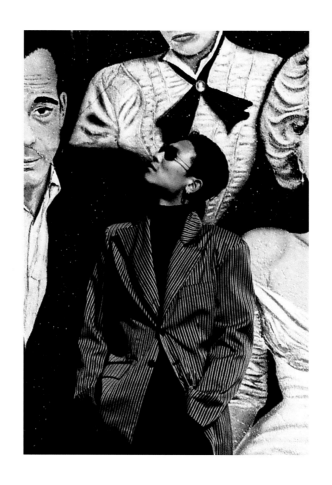

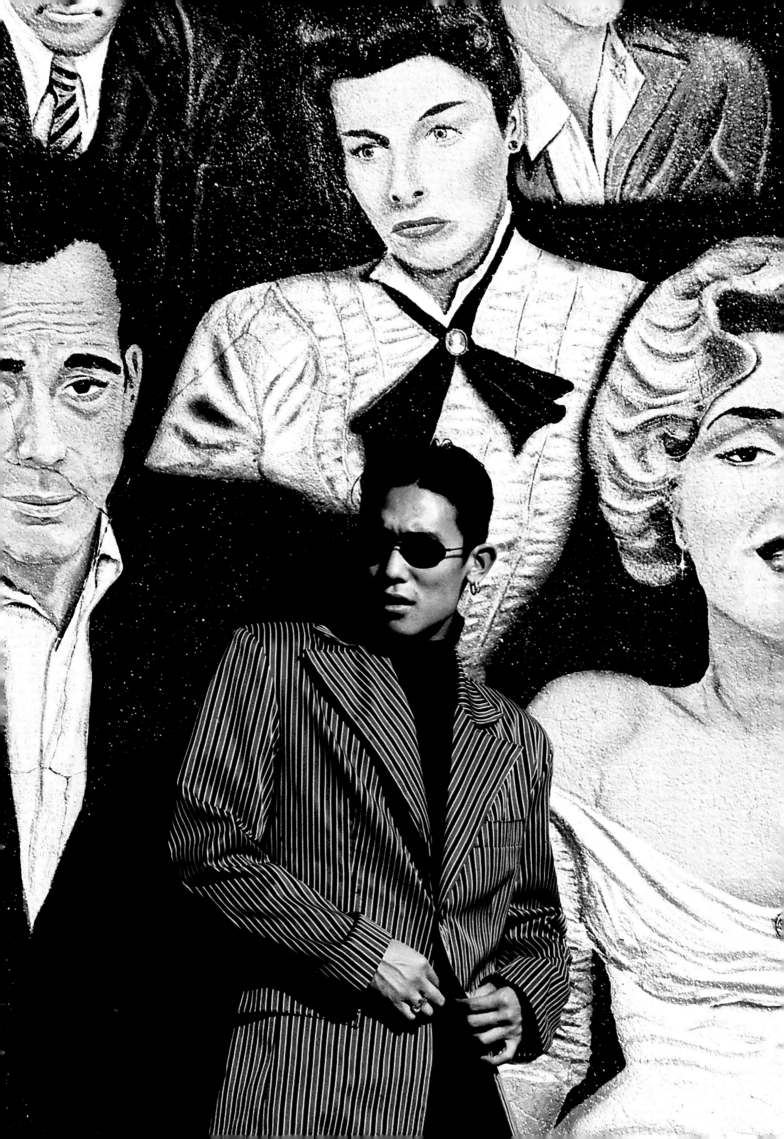

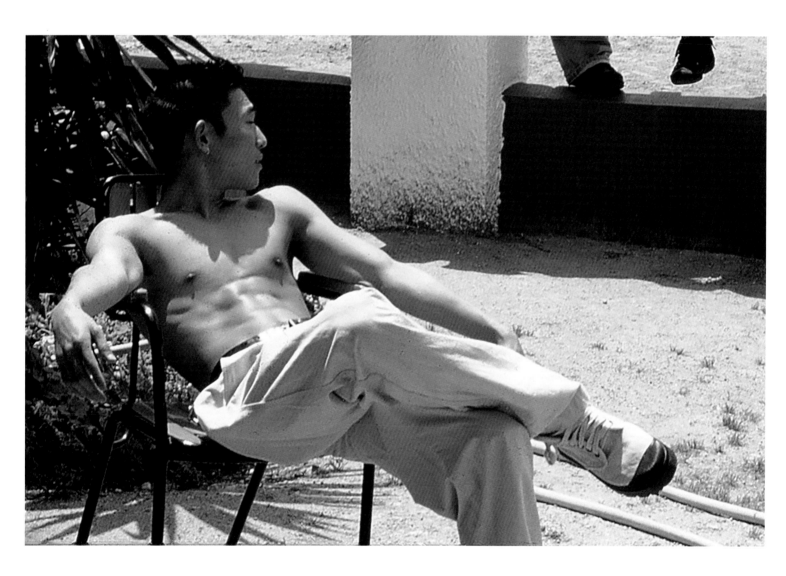

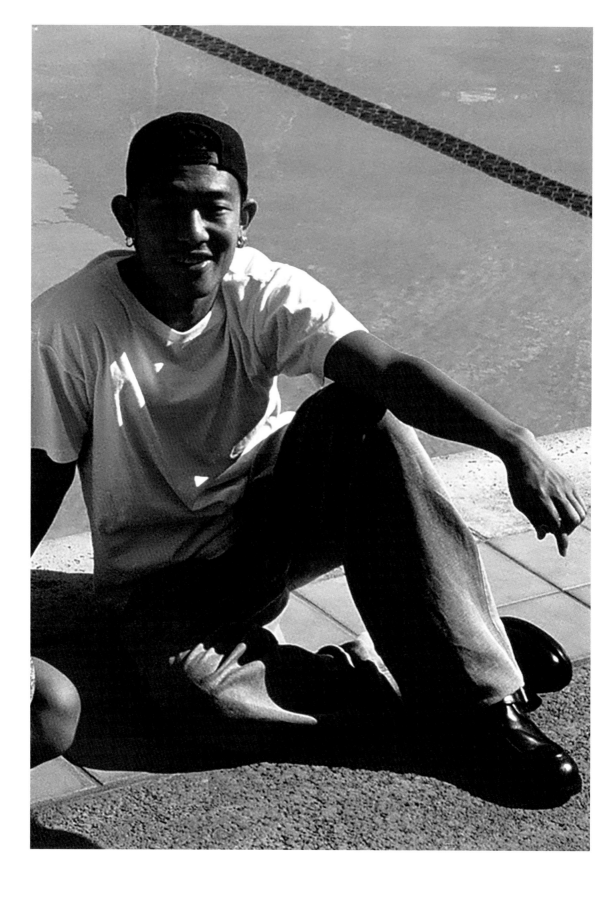

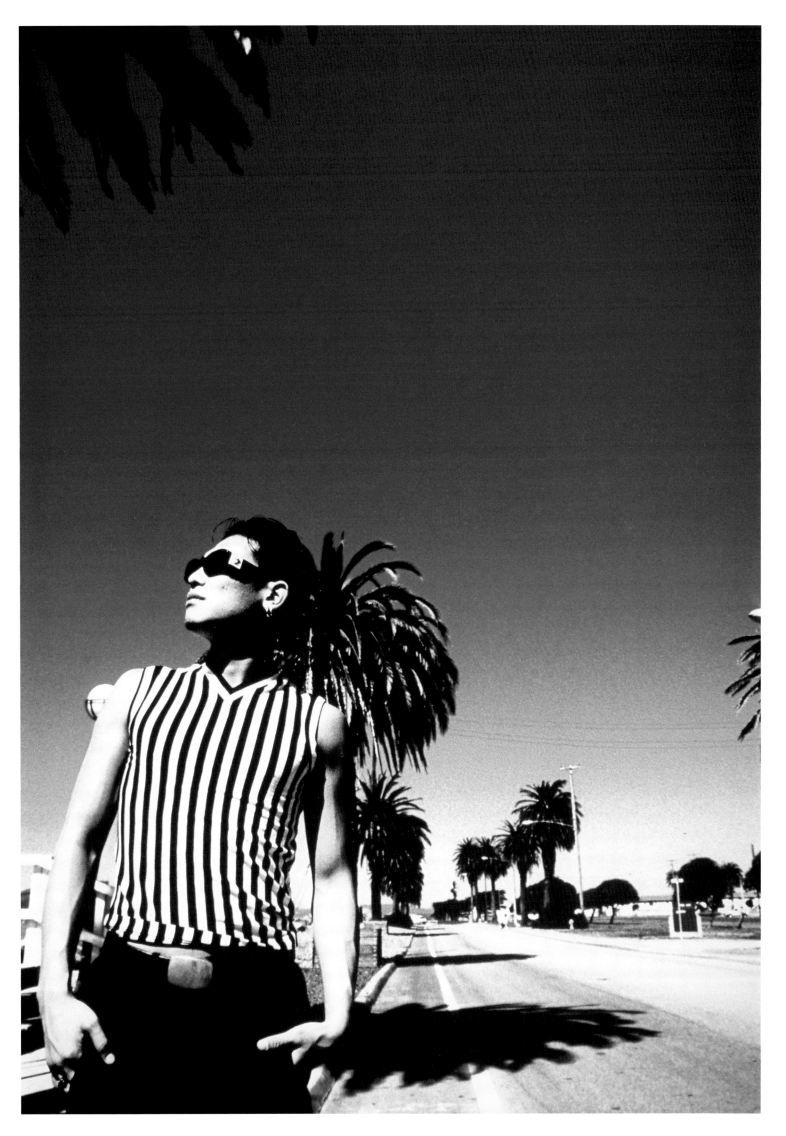

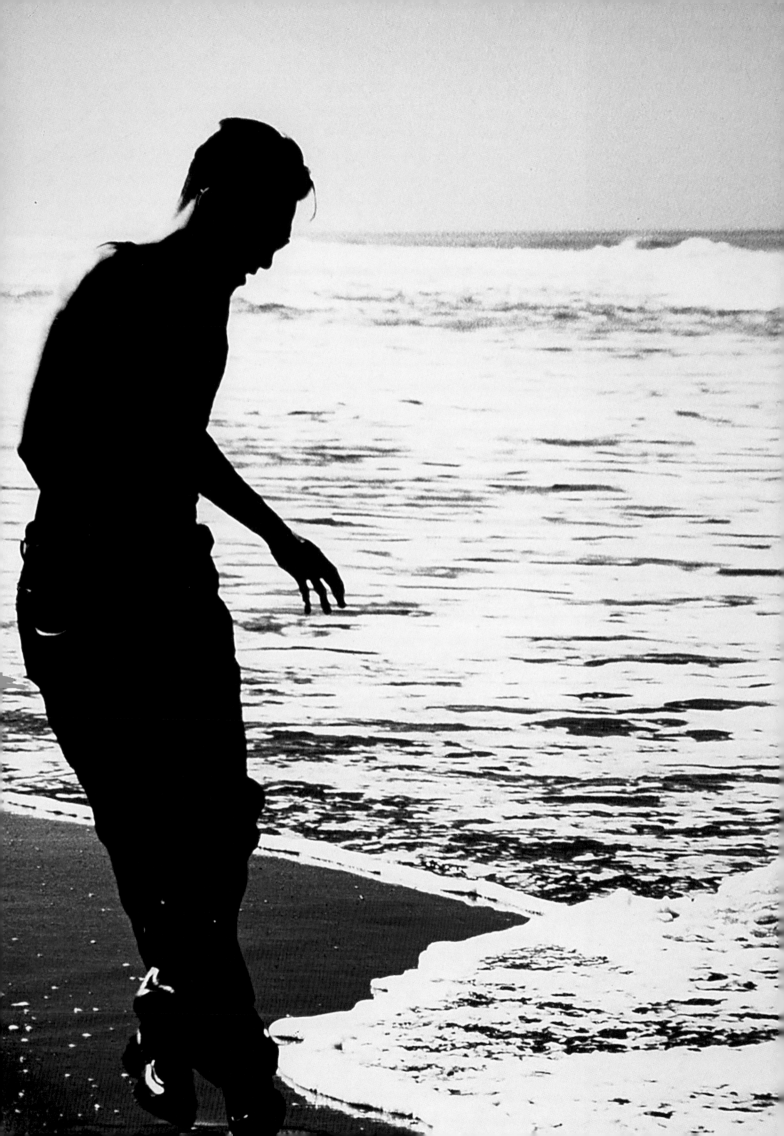

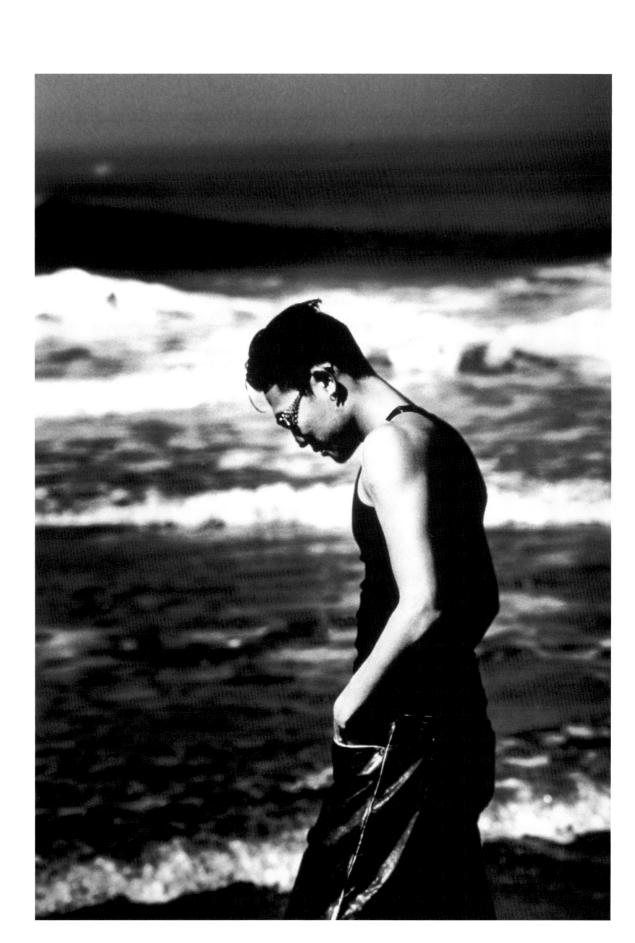

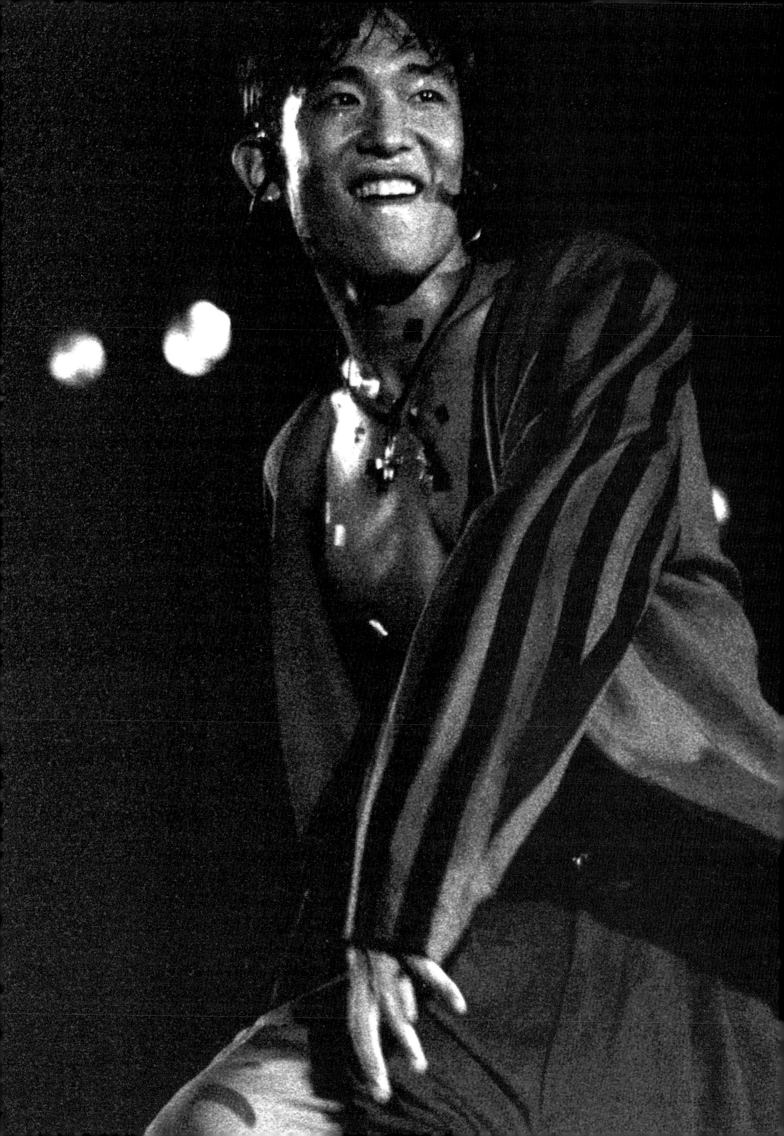

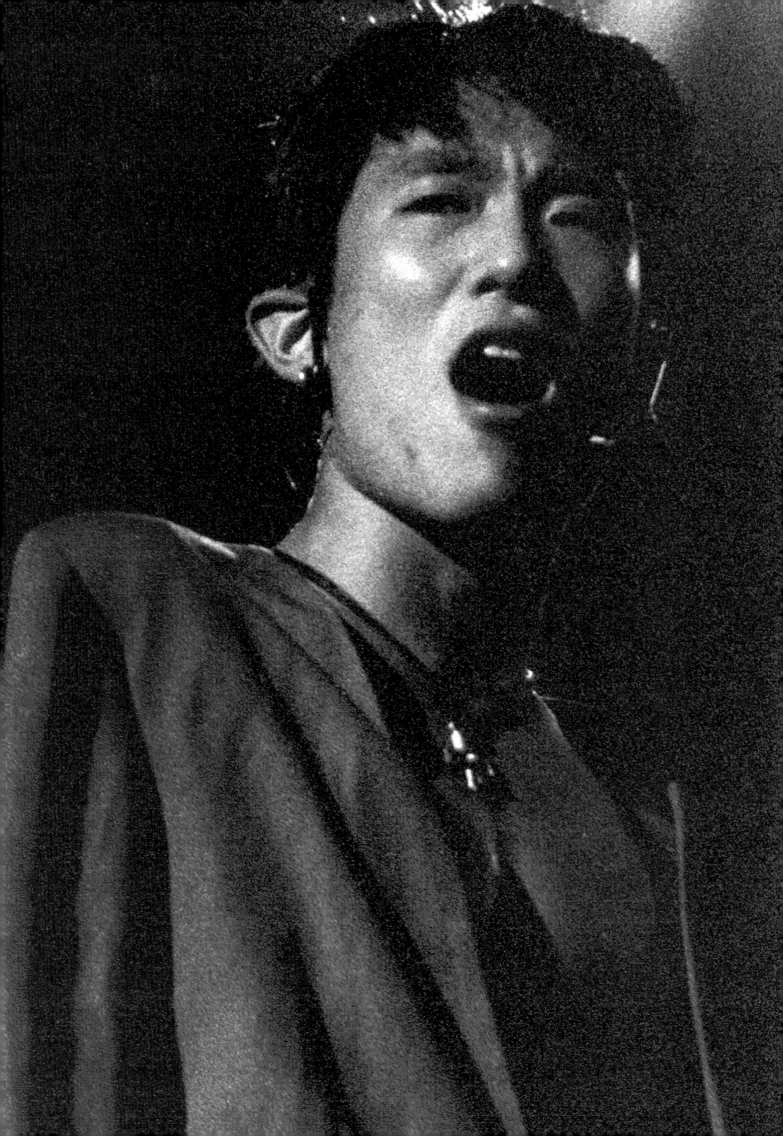

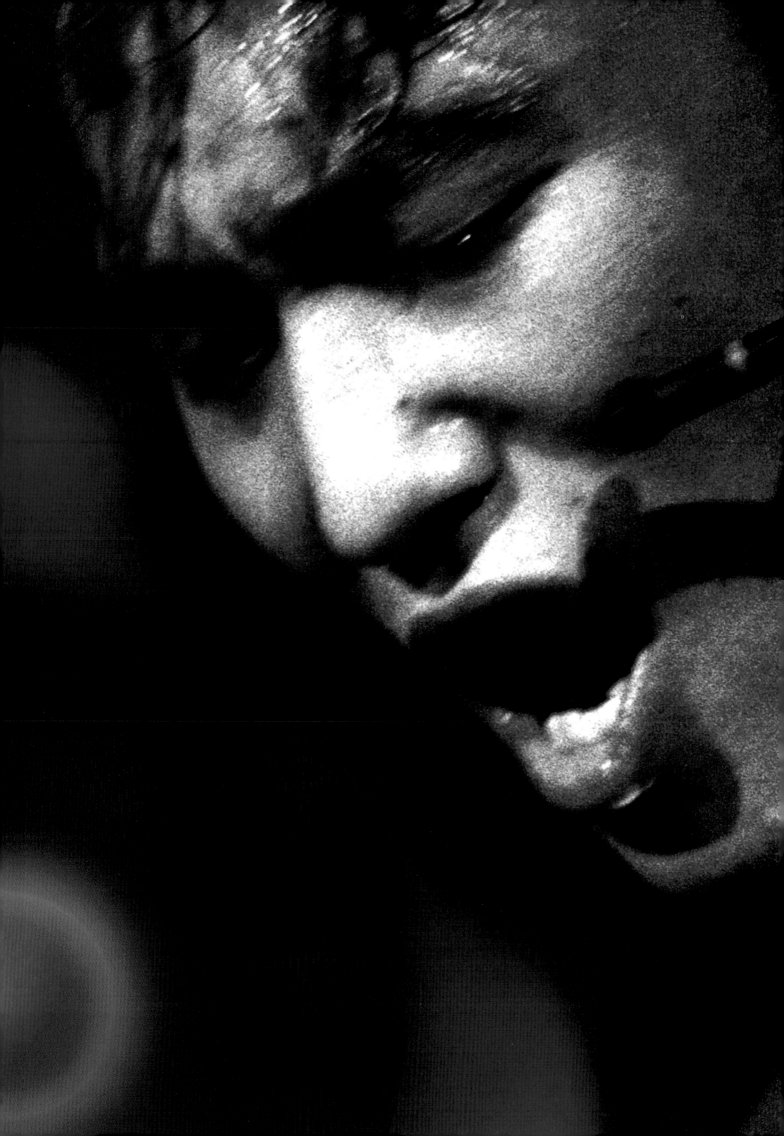

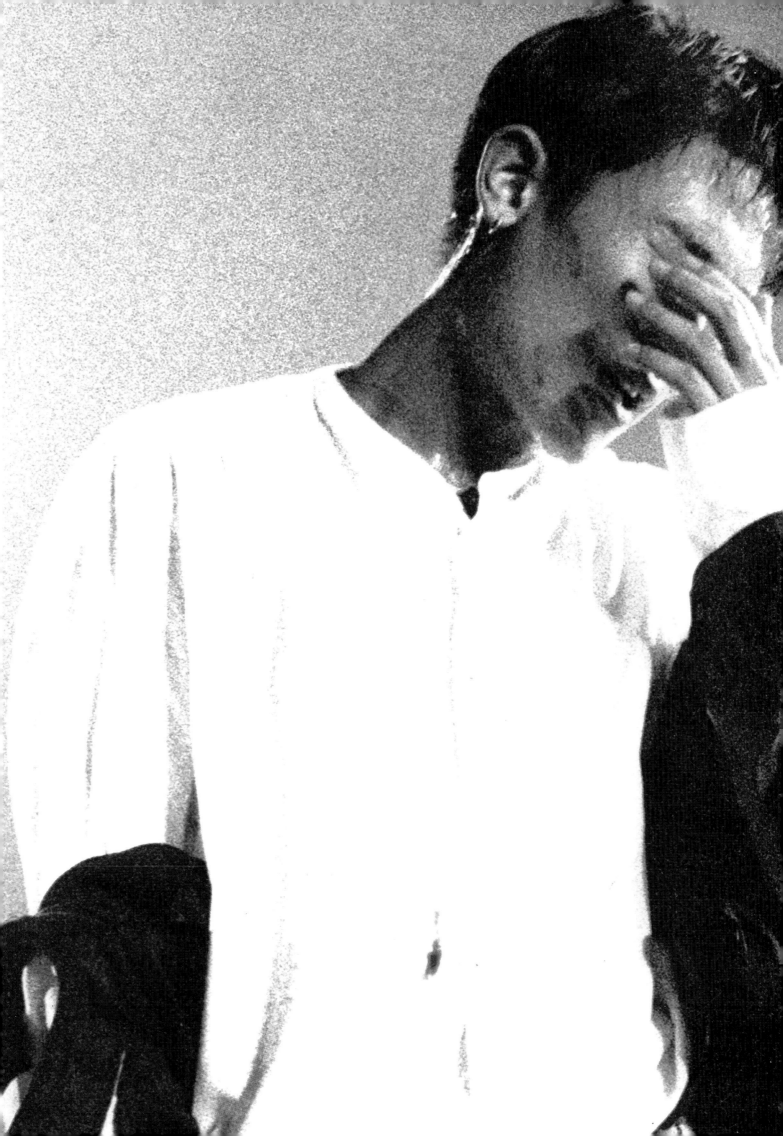

"성재야, 나는 너를 영원히 서포트할 거야."

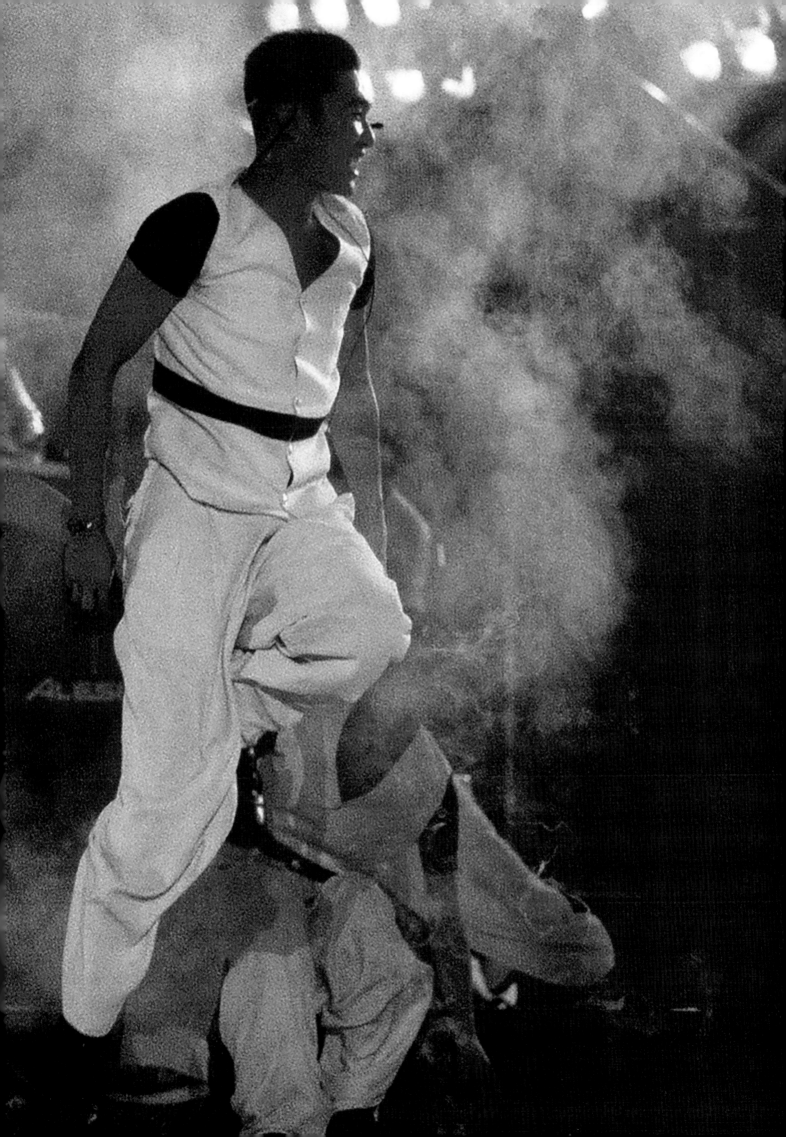

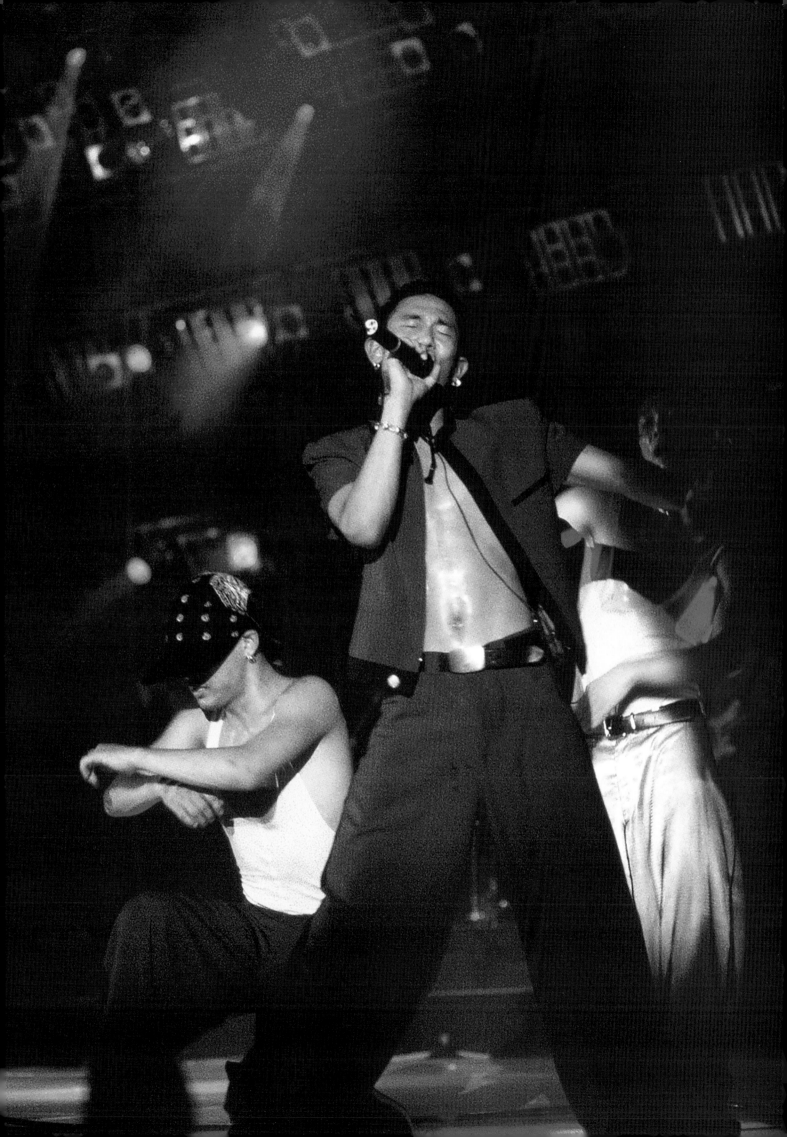

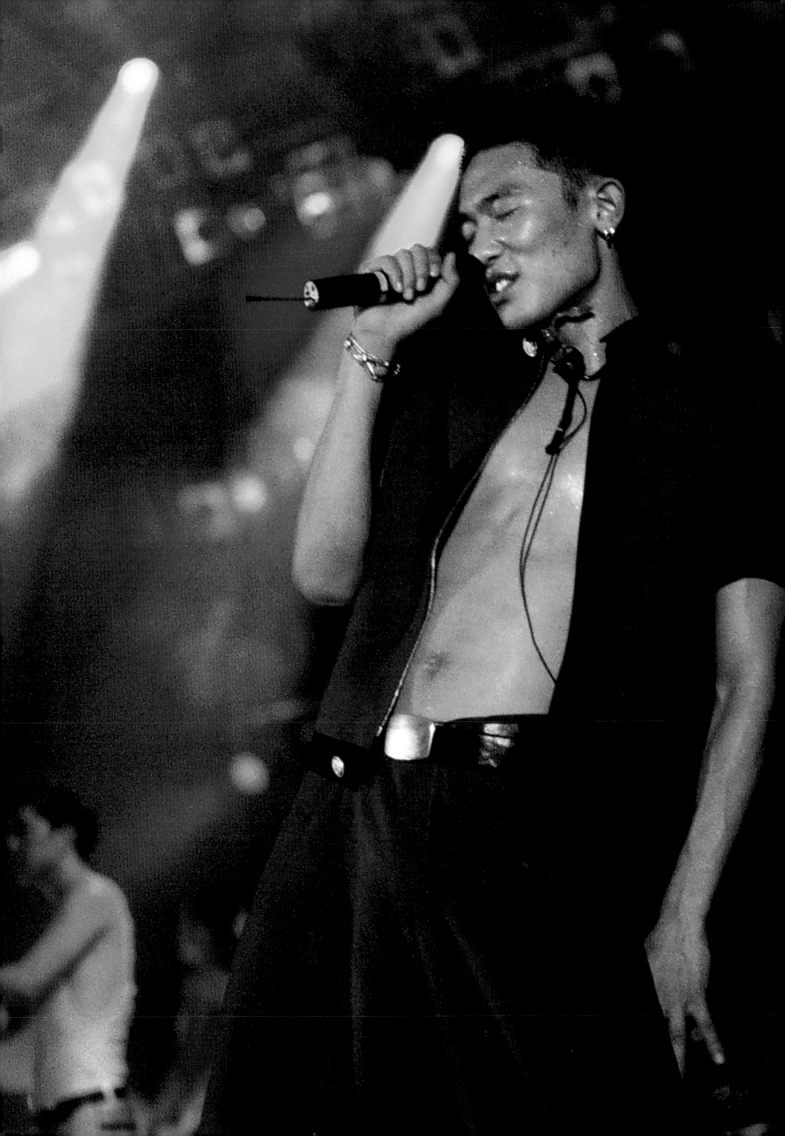

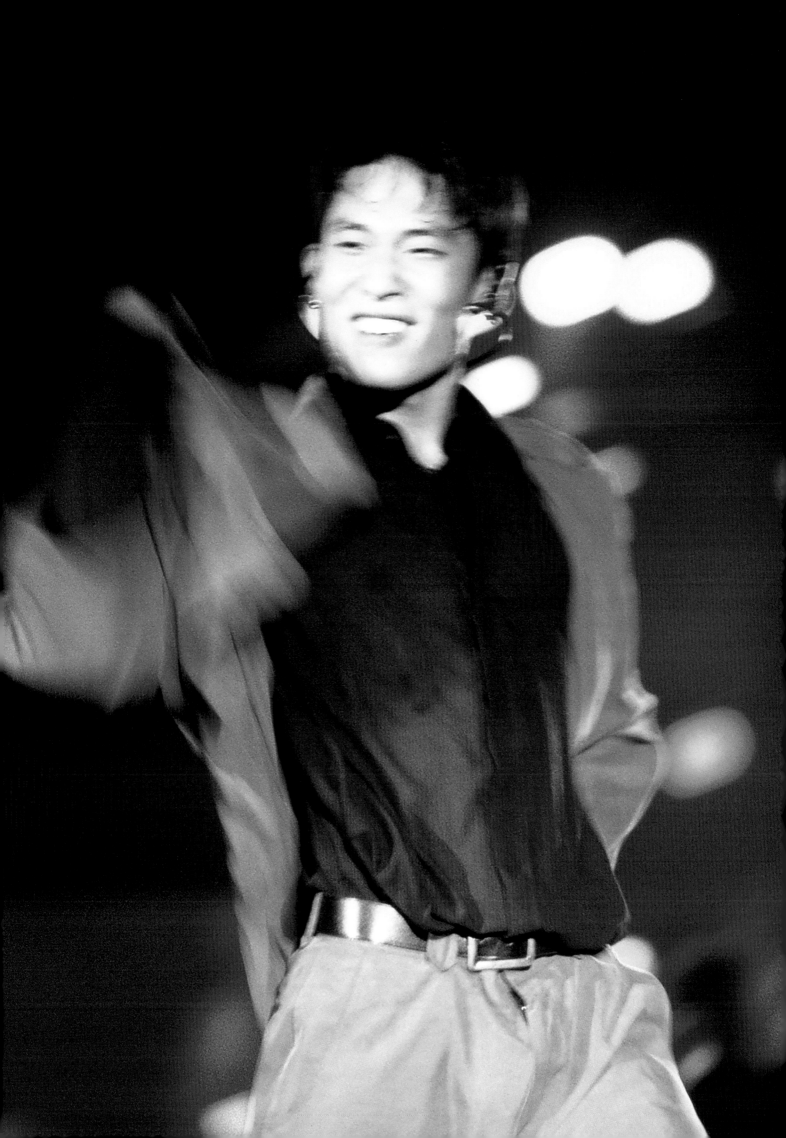

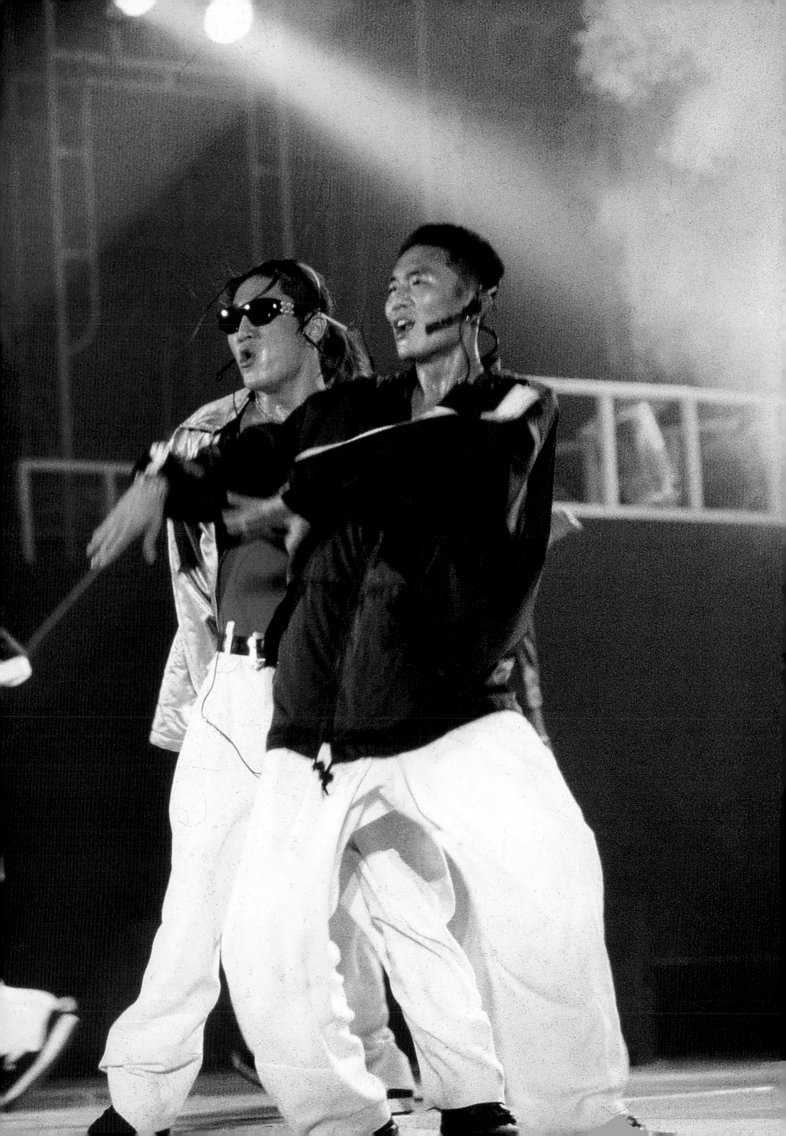

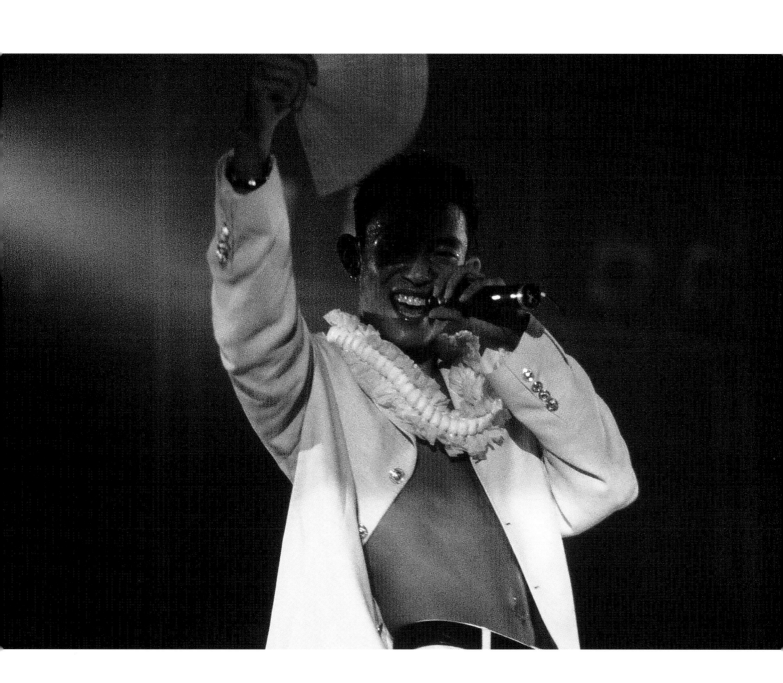

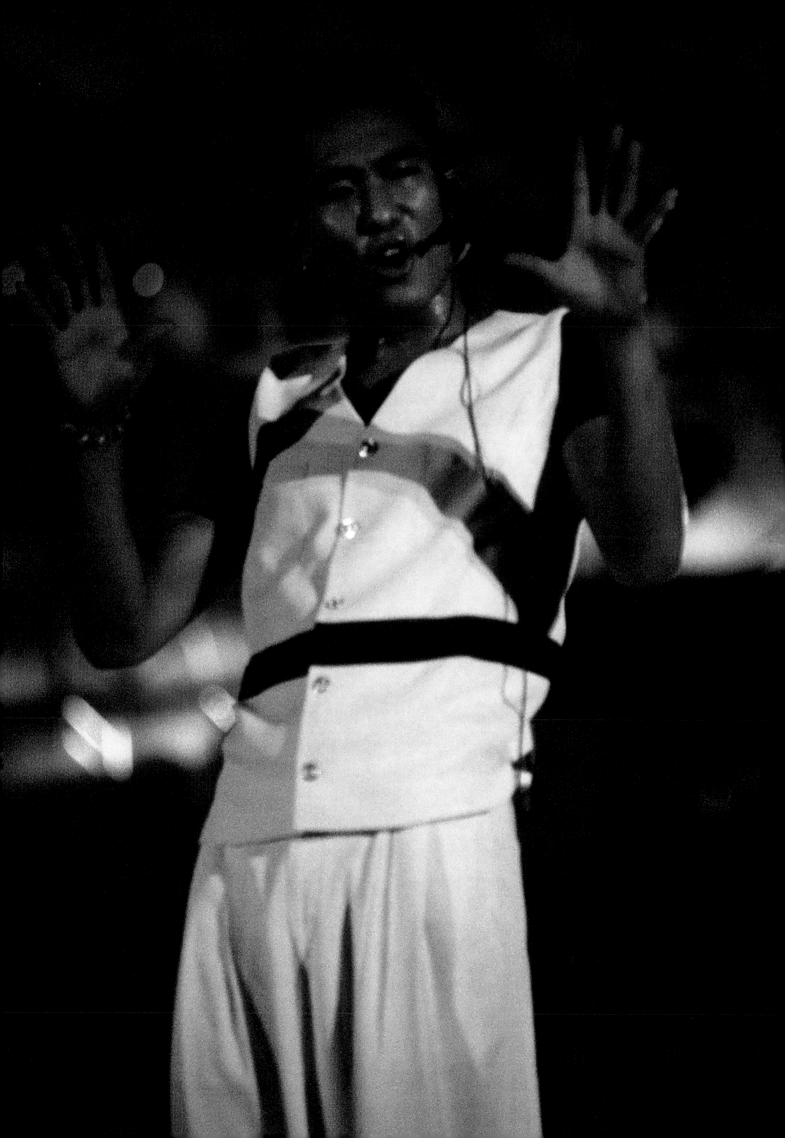

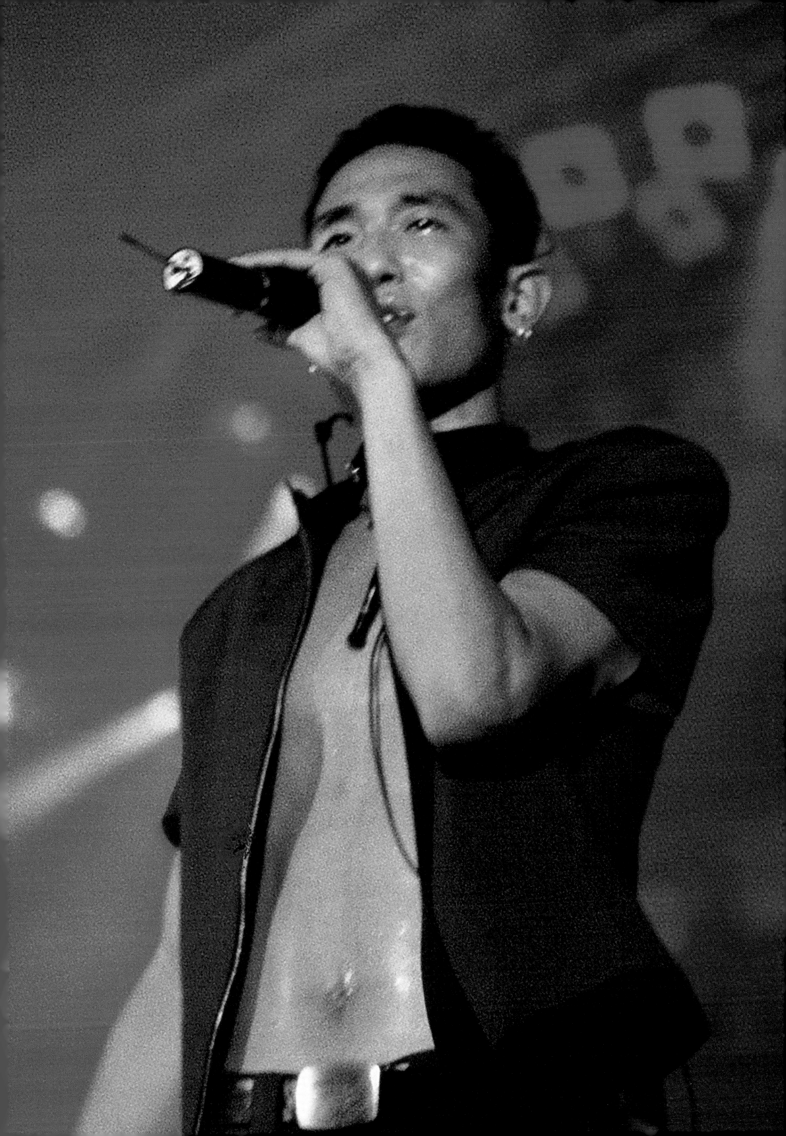

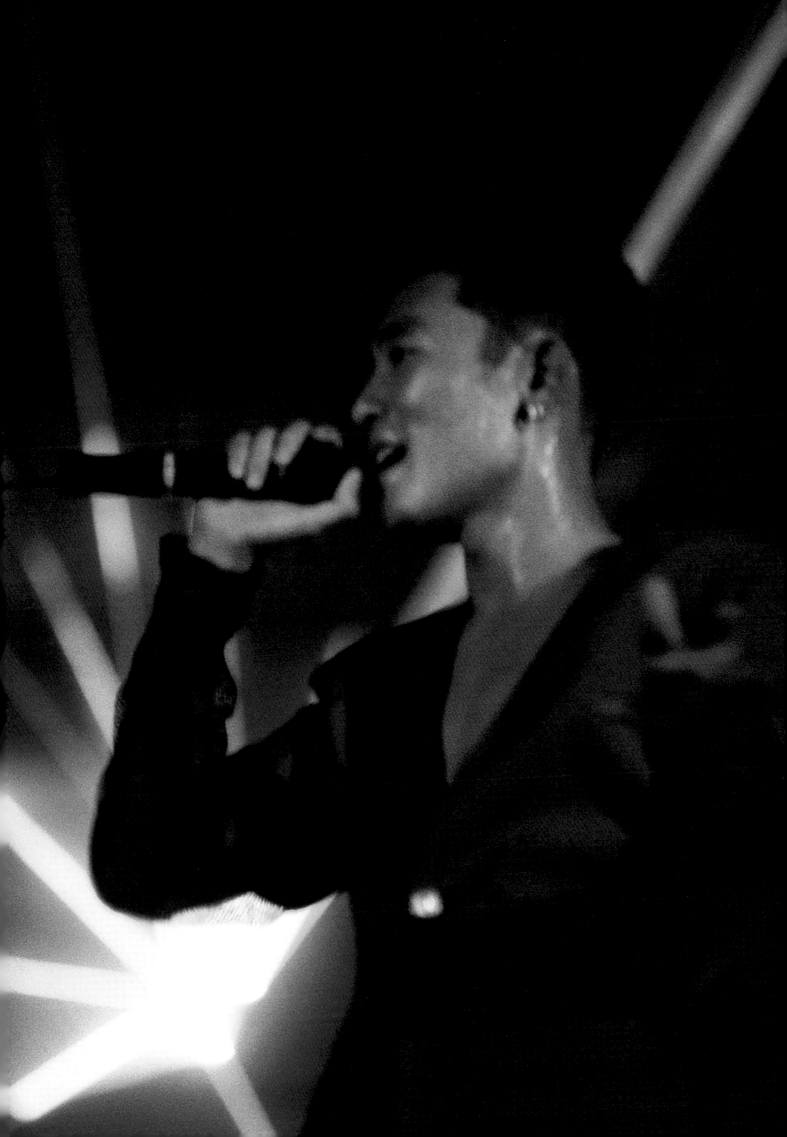

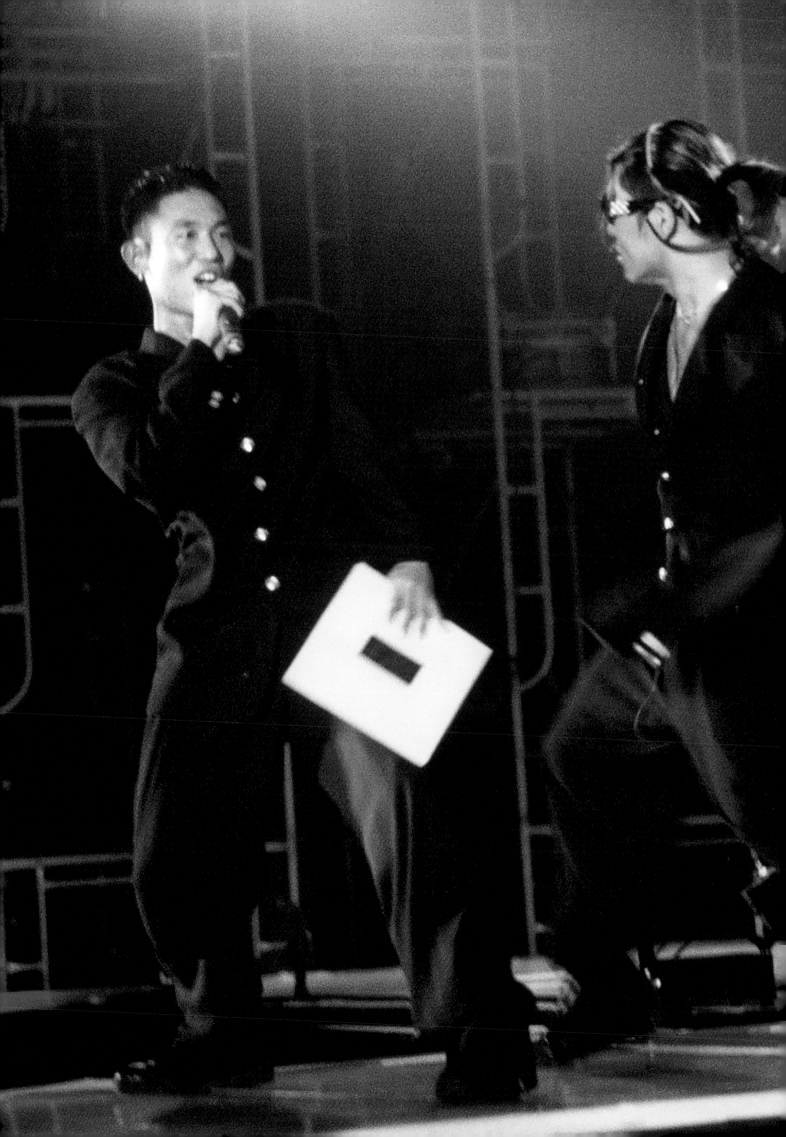

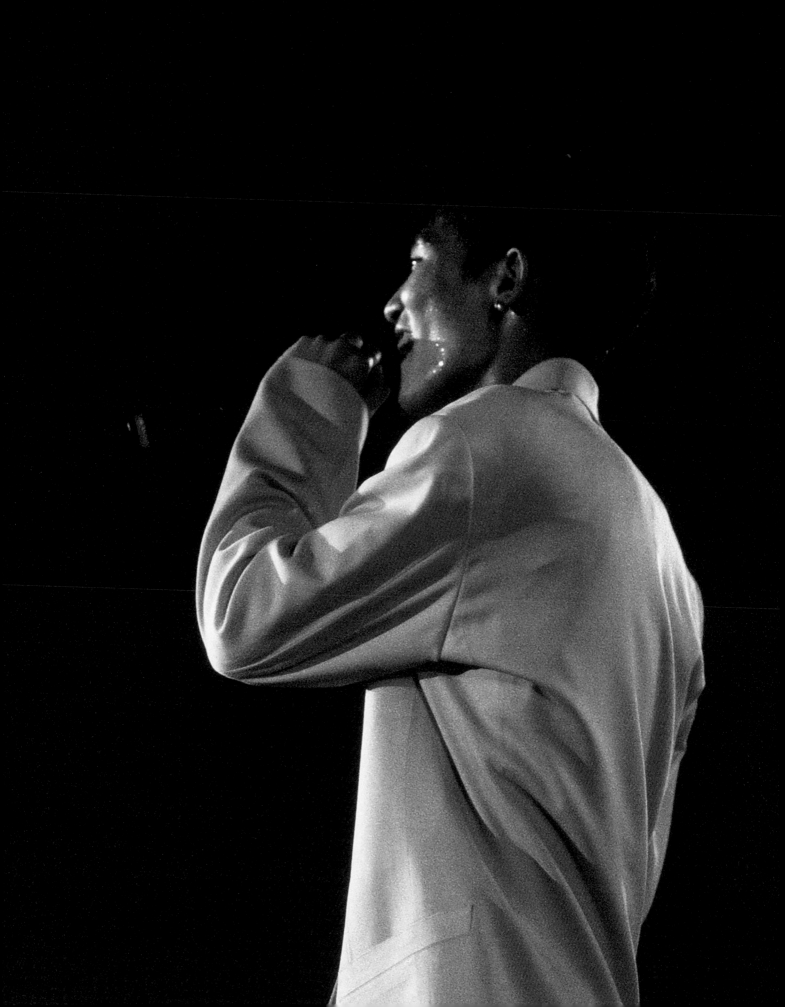

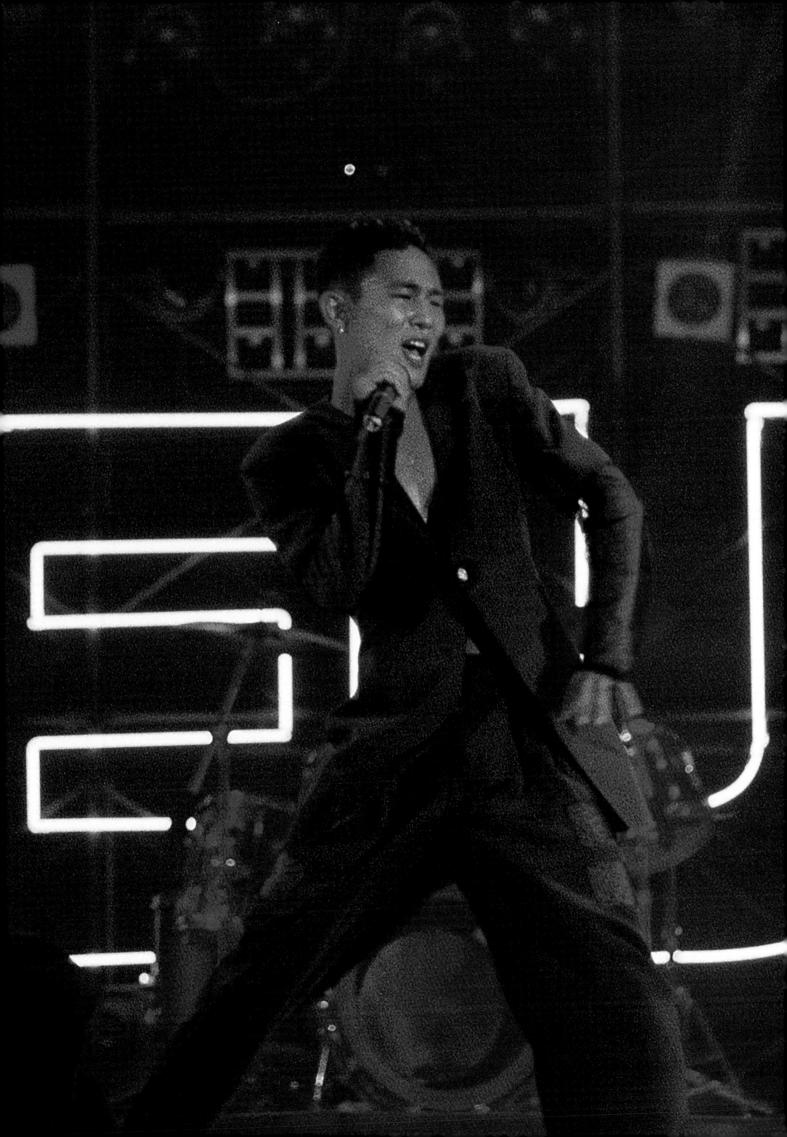

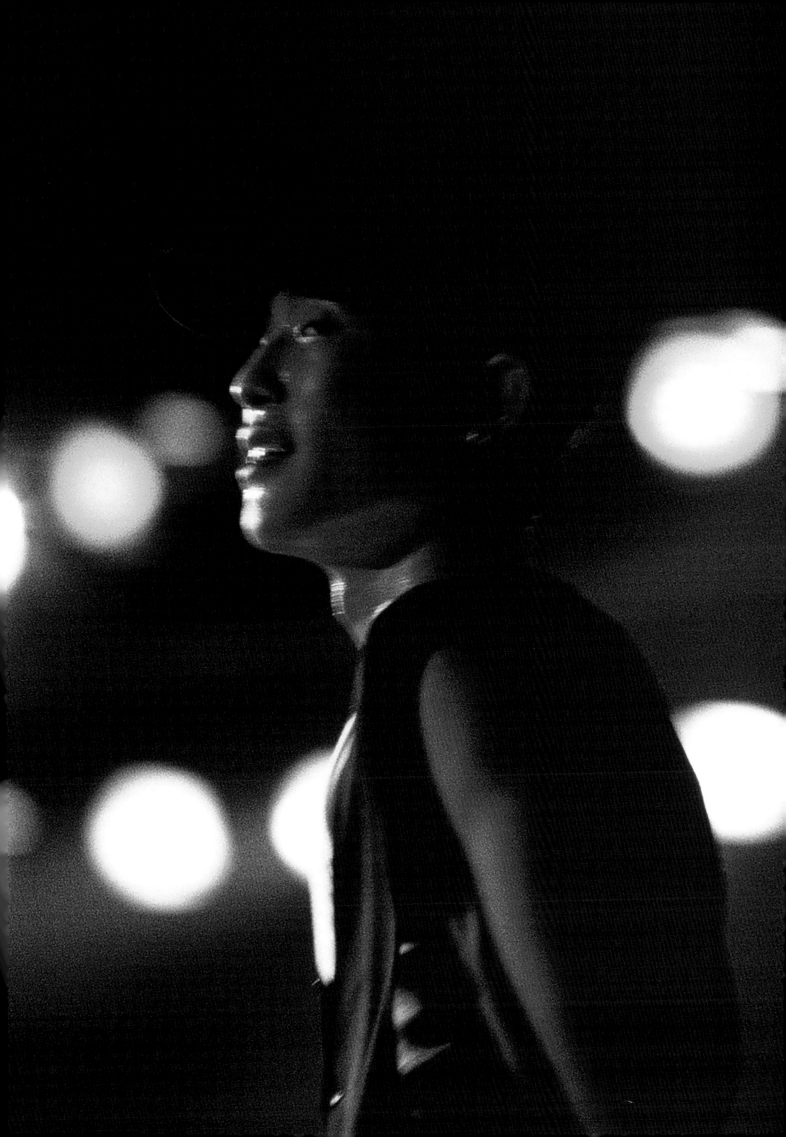

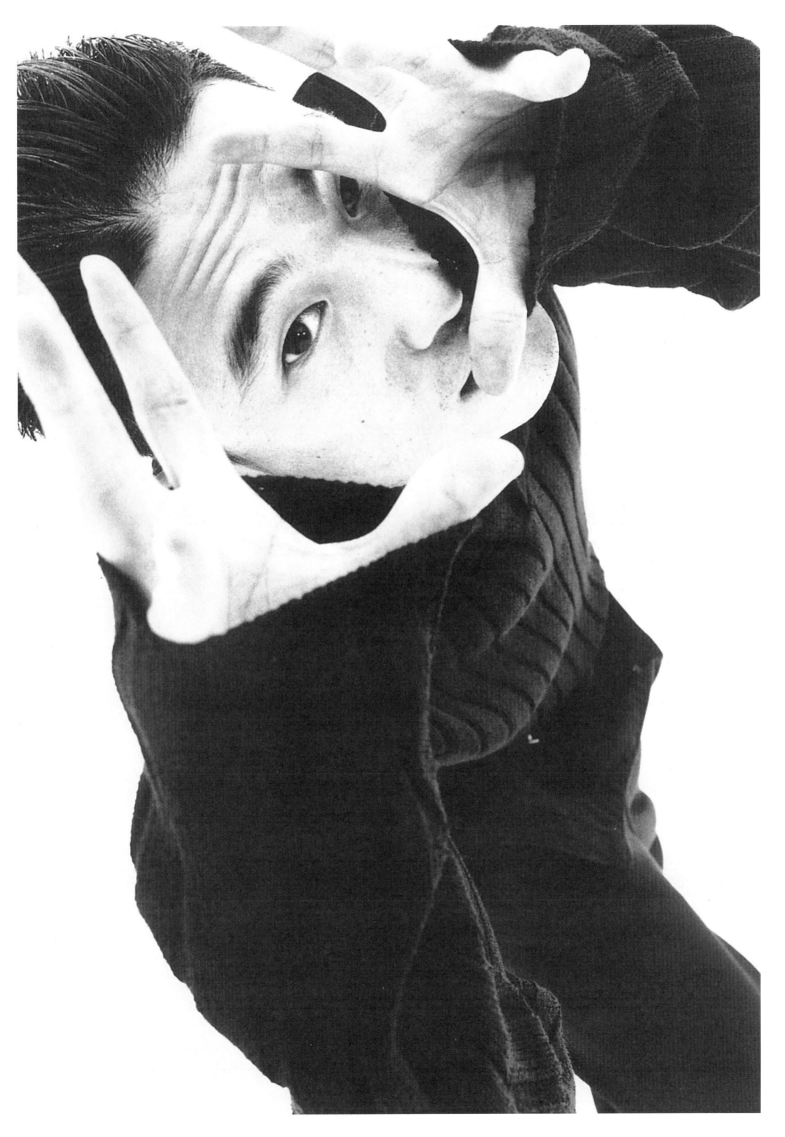

성재는 잘 웃었다.
둘이서 있을 때도, 카메라 앞에서도.
언제나 웃는 얼굴이었다.

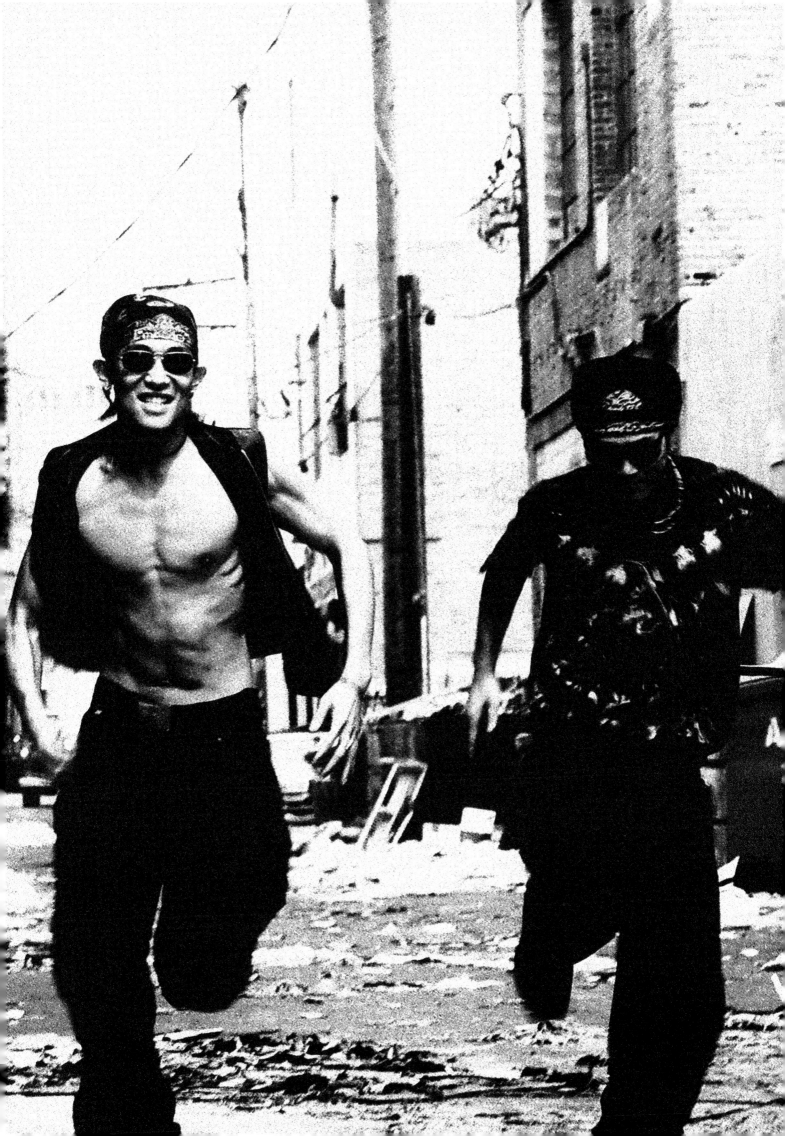

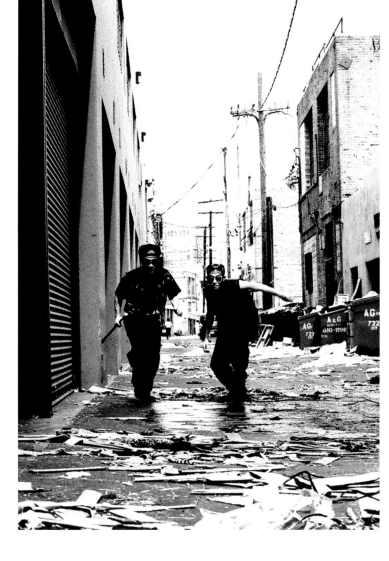

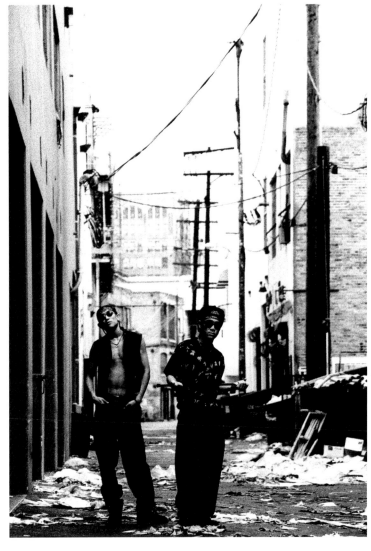

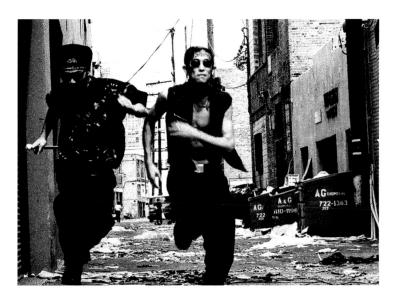

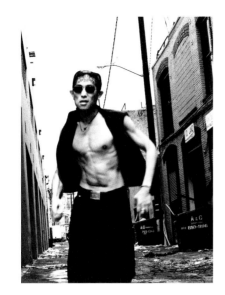

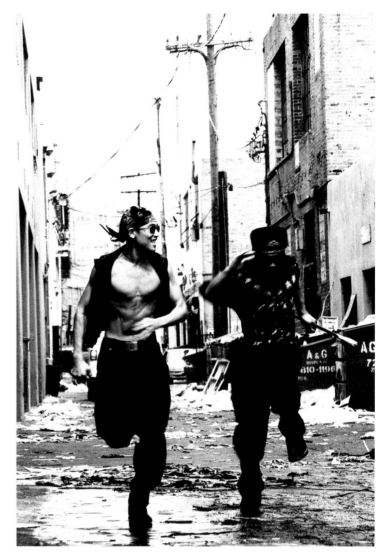

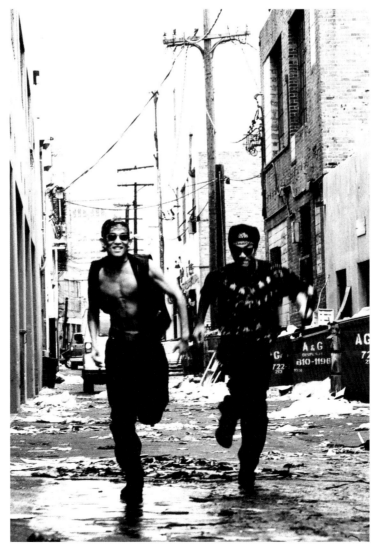

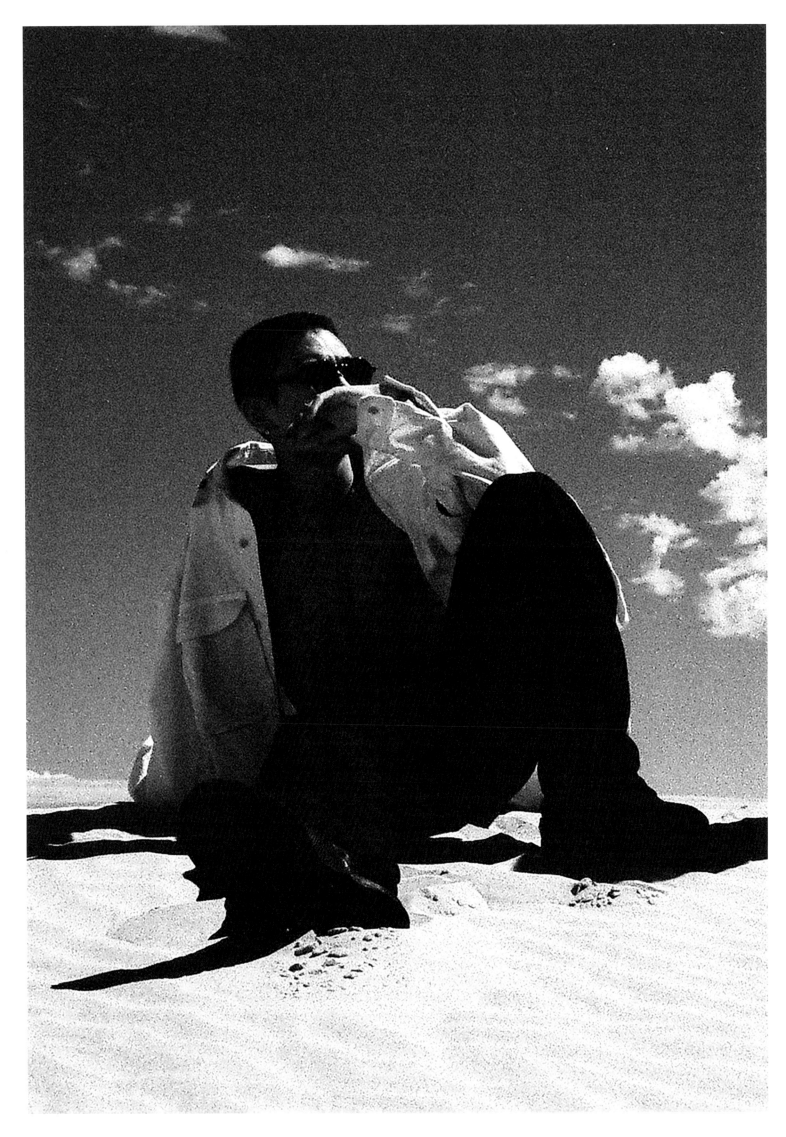

성재, 현도, 성진이 형은 온 사막을
뛰어다녔다. 모래 위에 앉아
도란도란 이야기를 나눴다. 그 사막
위에는 오로지 진심 섞인 목소리와
진짜 웃음소리만 있었다.

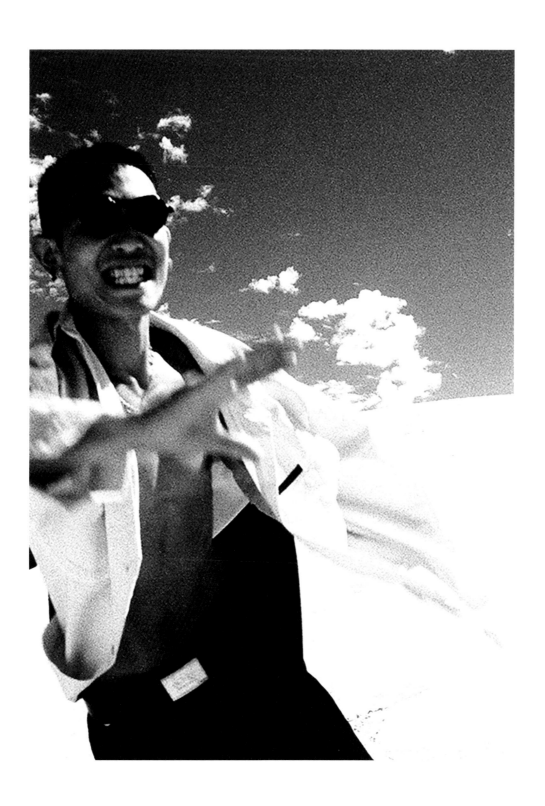

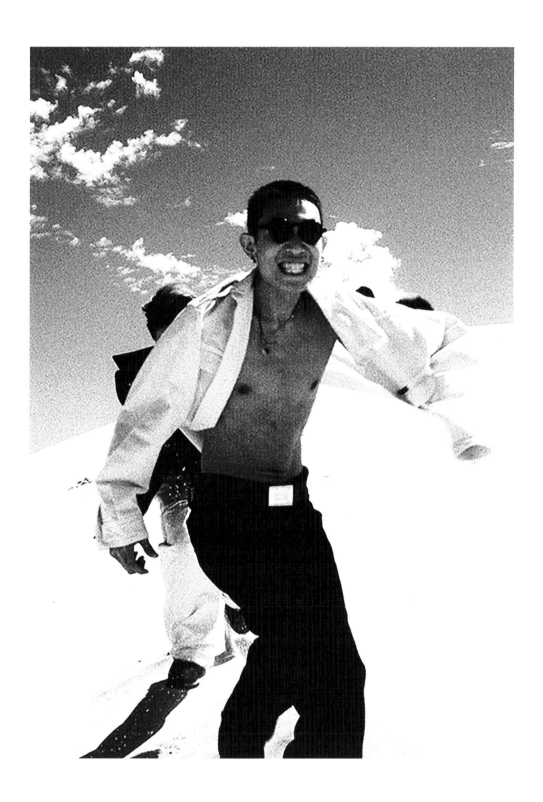

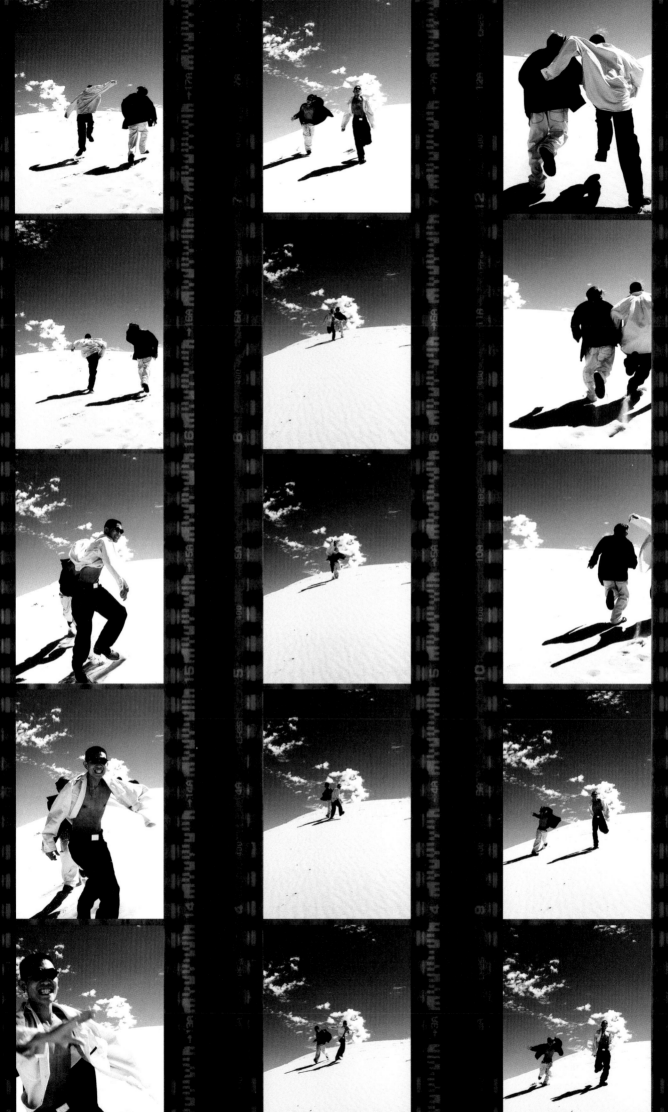

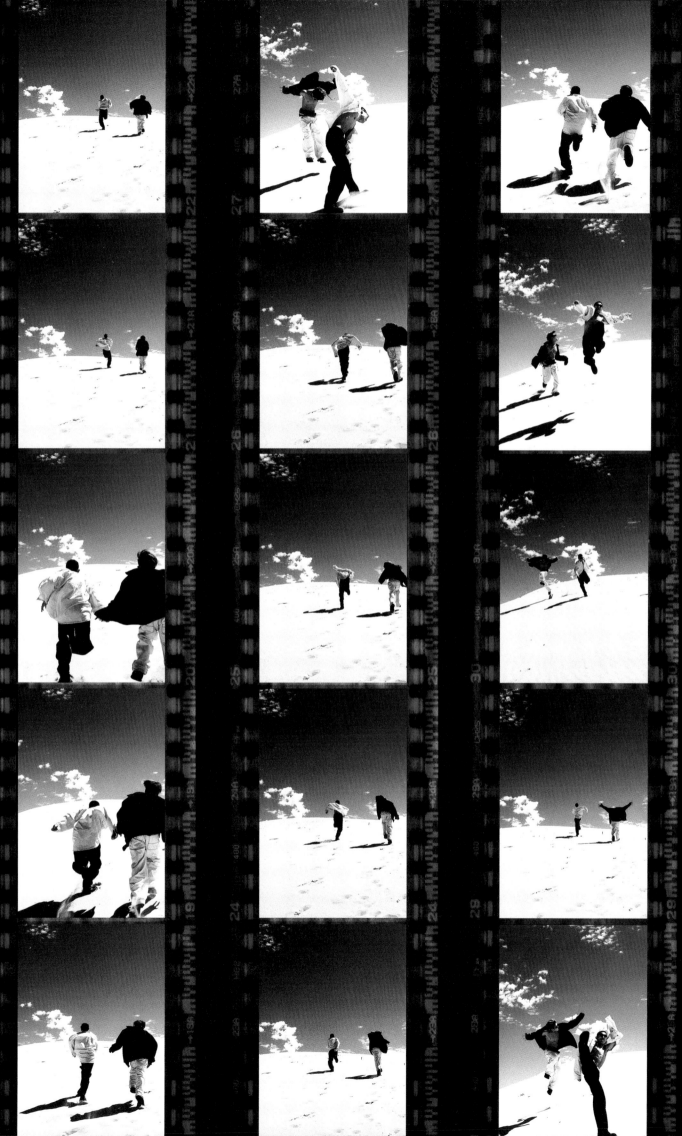

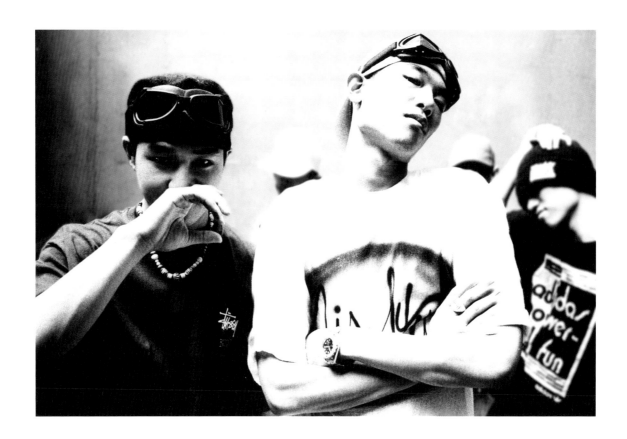

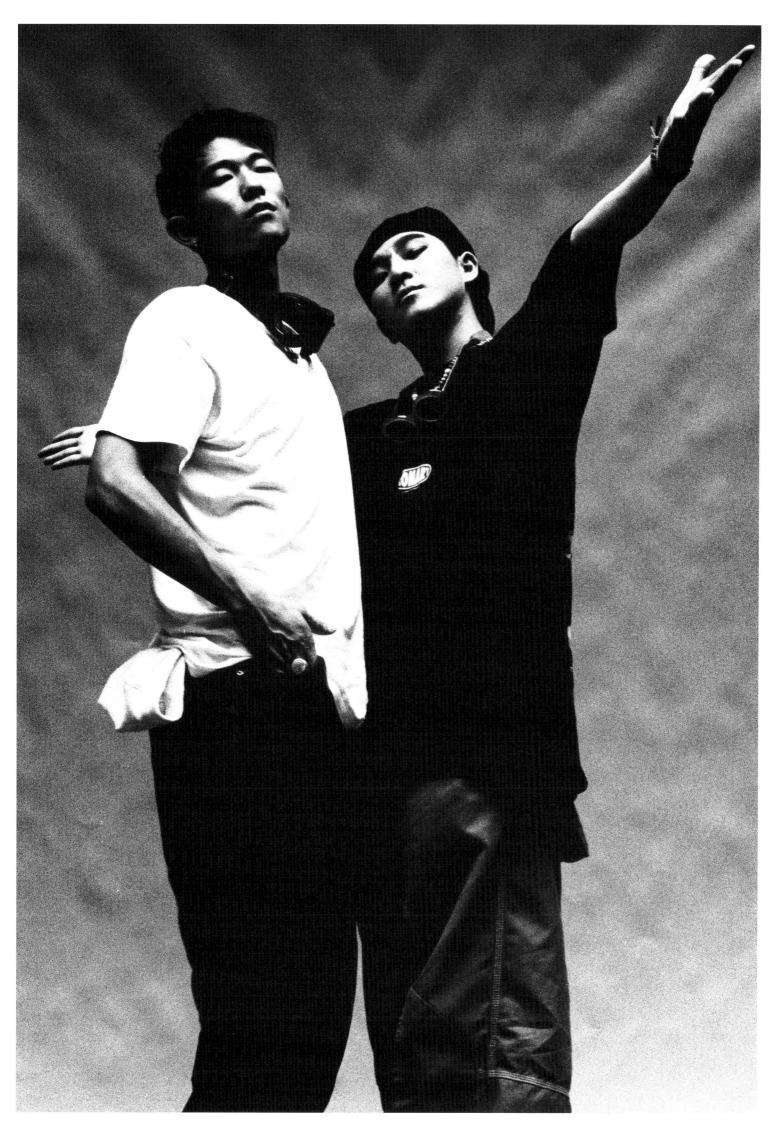

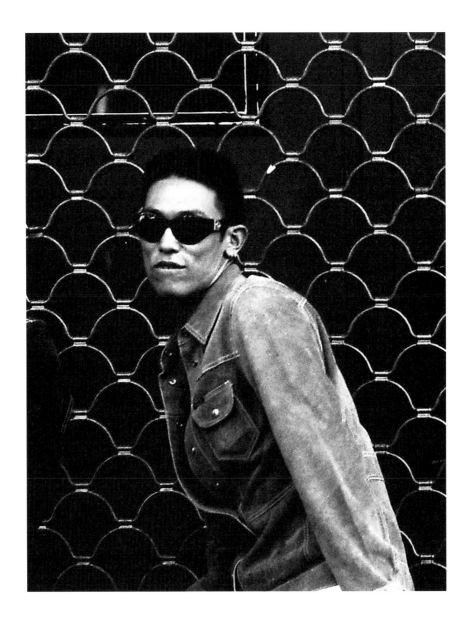

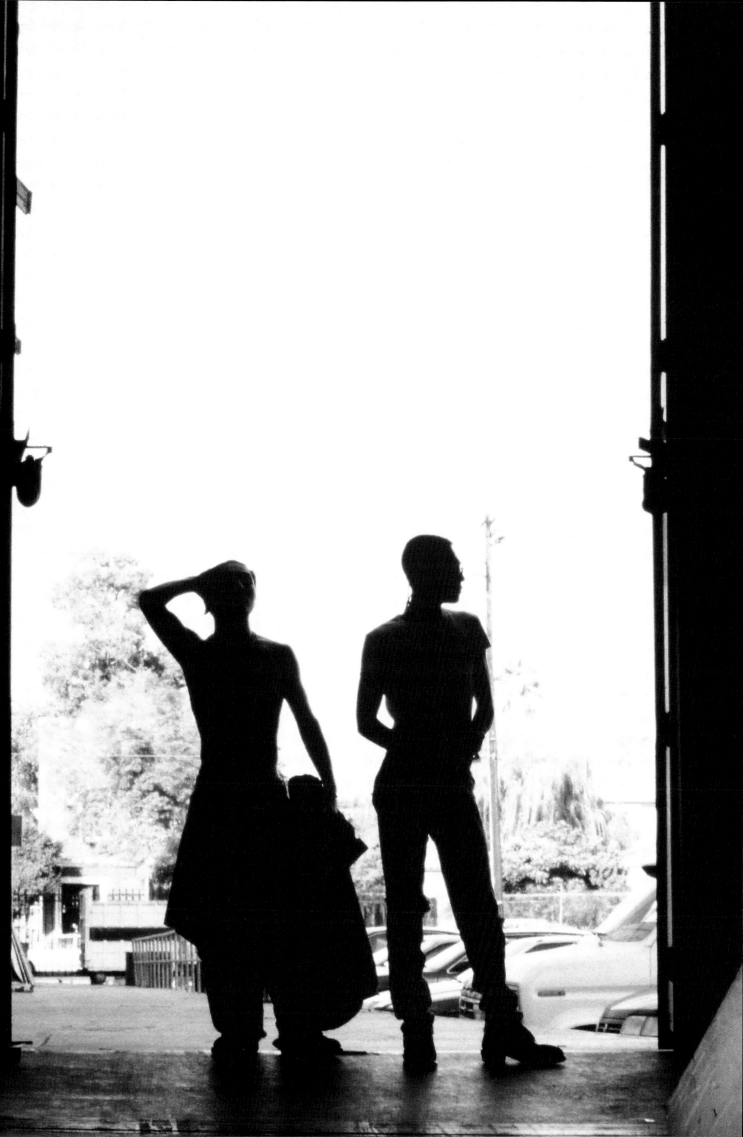

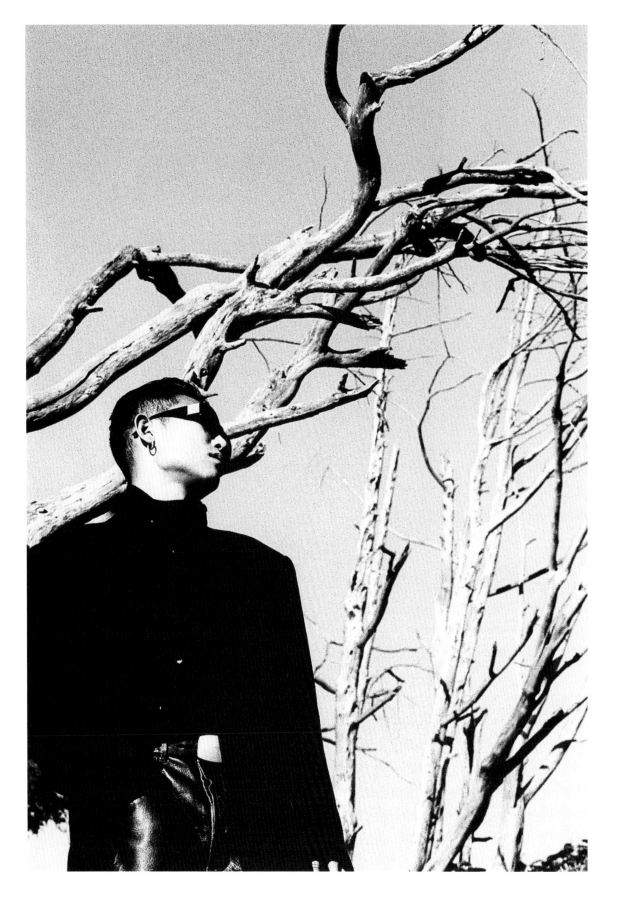

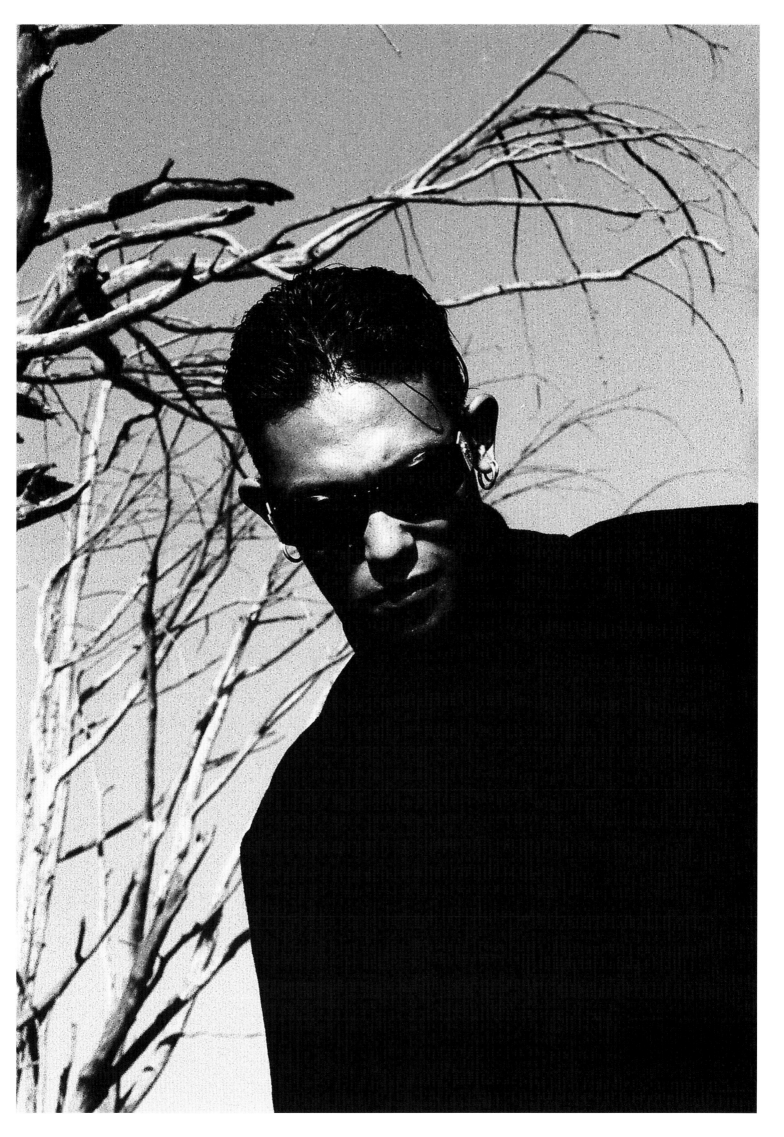

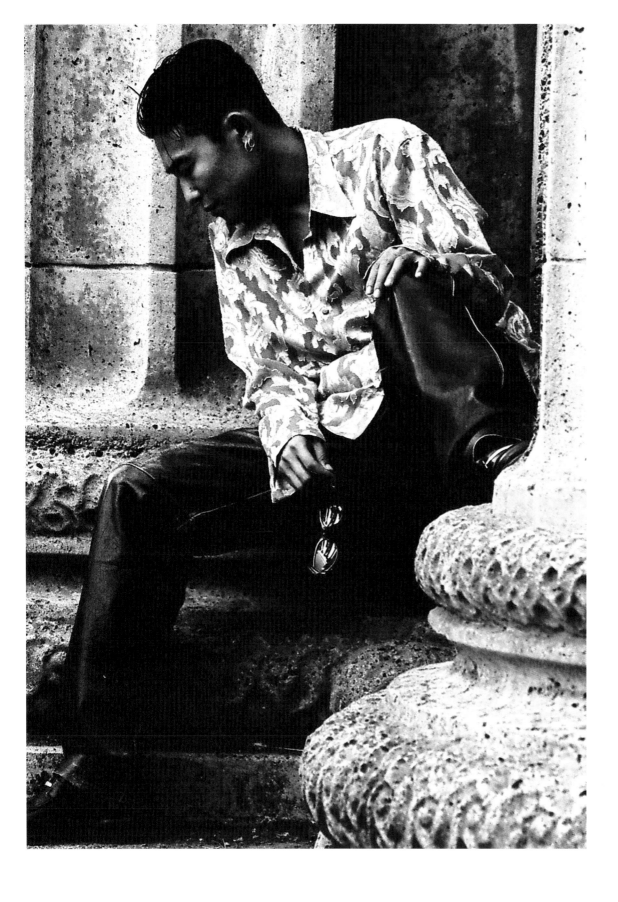

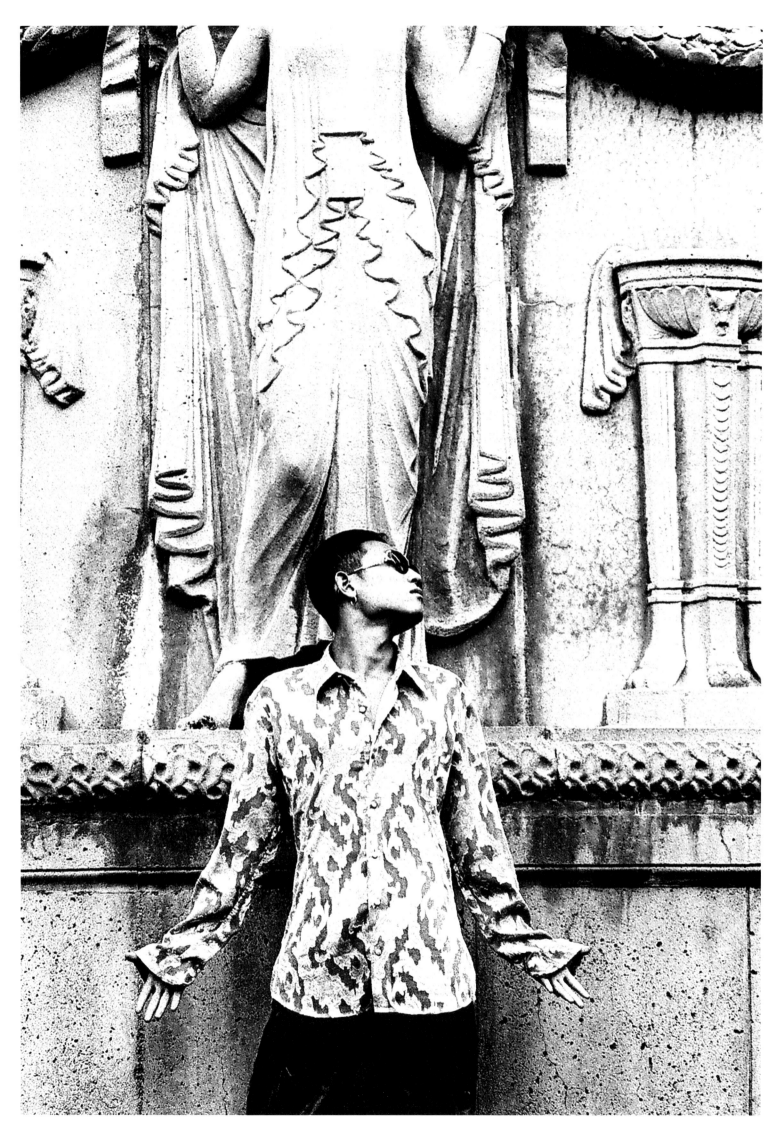

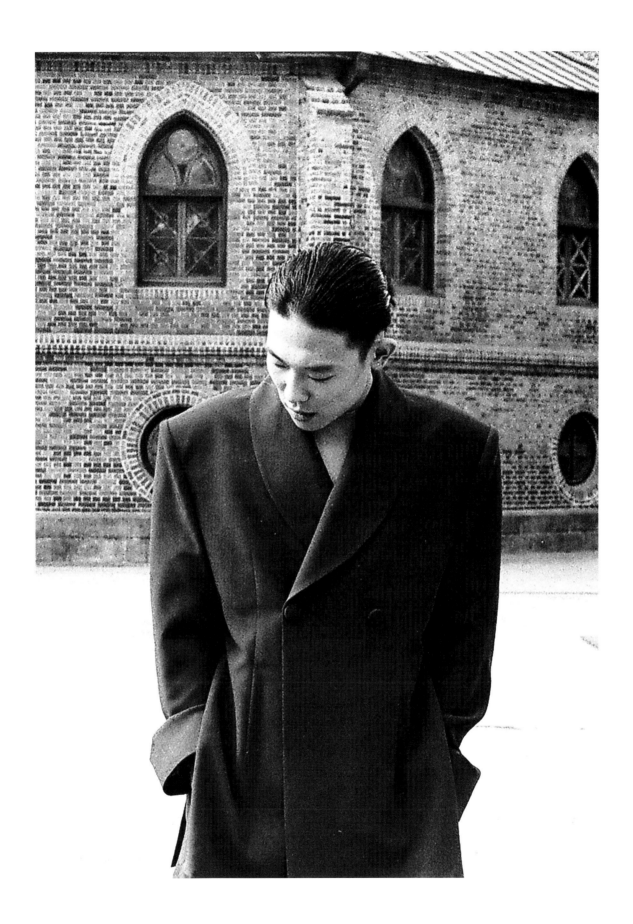

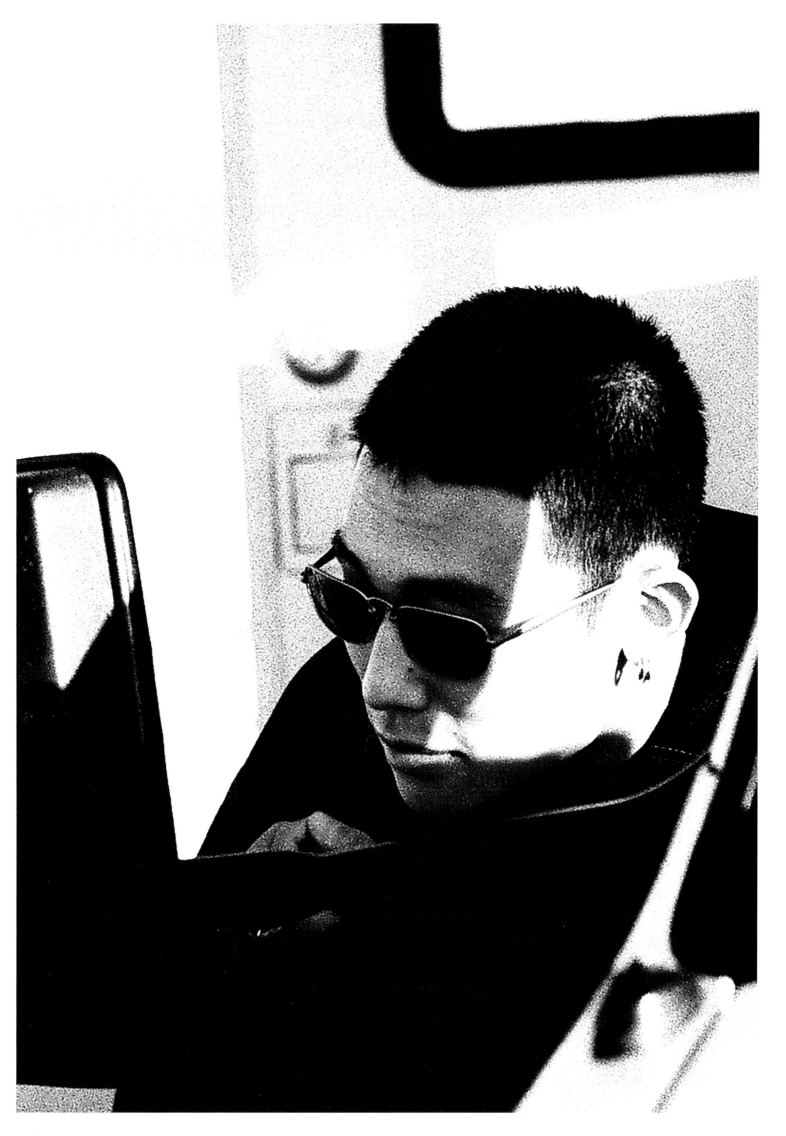

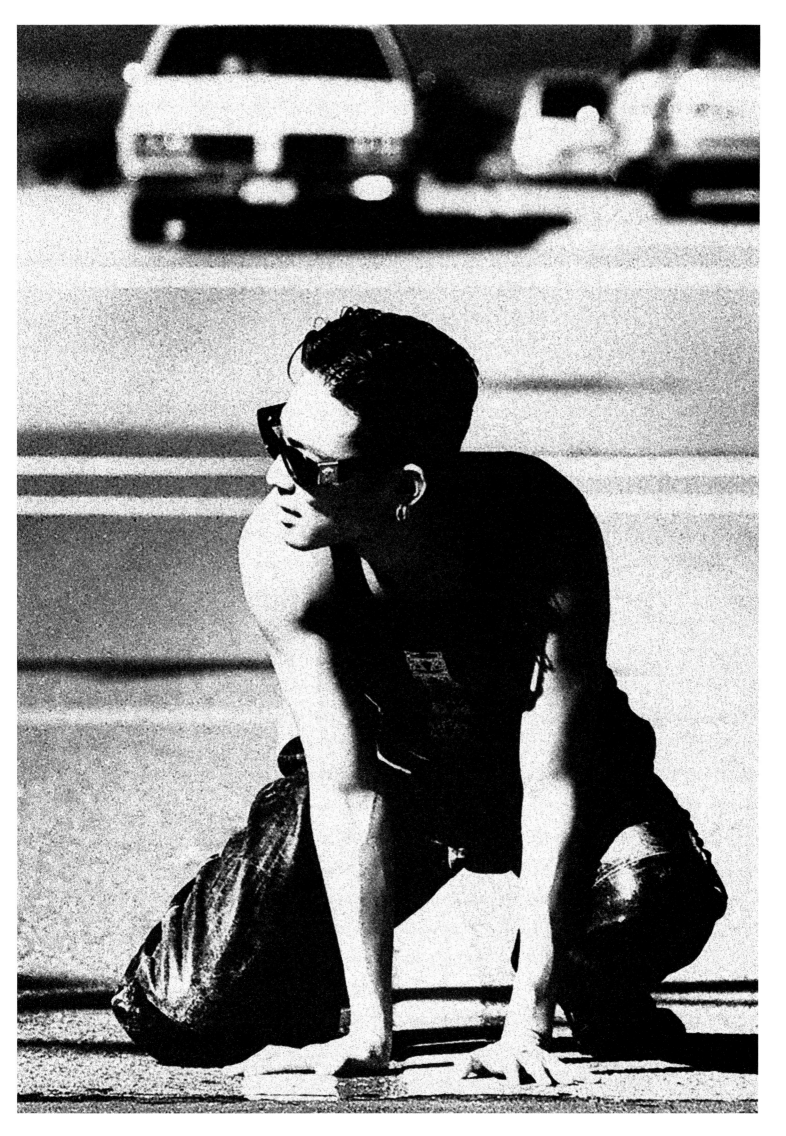

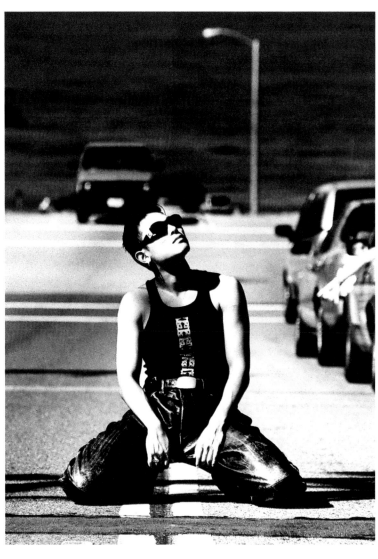

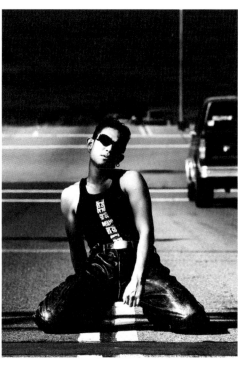

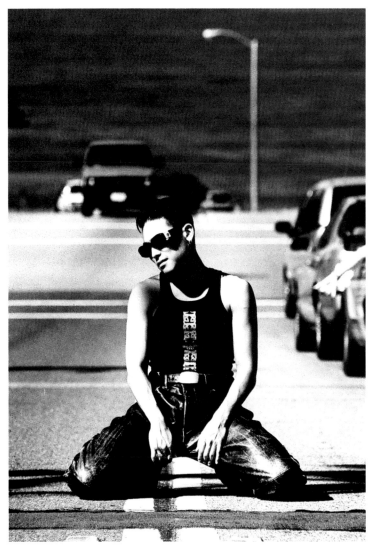

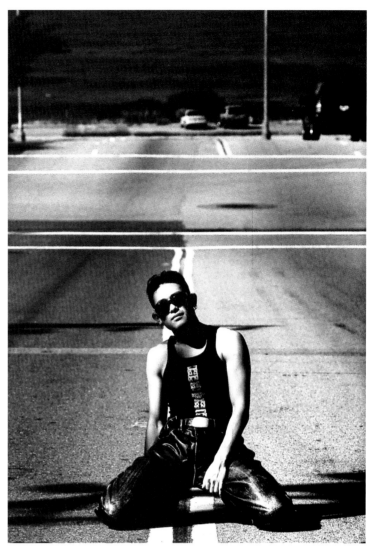

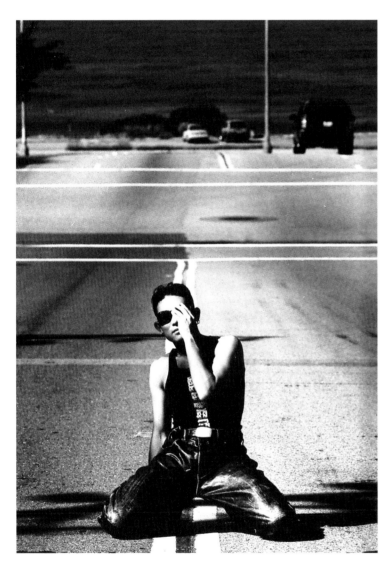

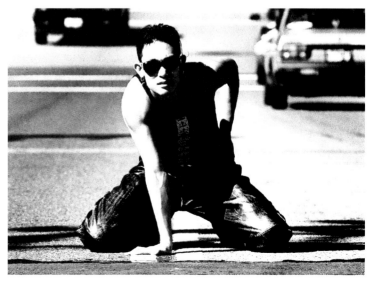

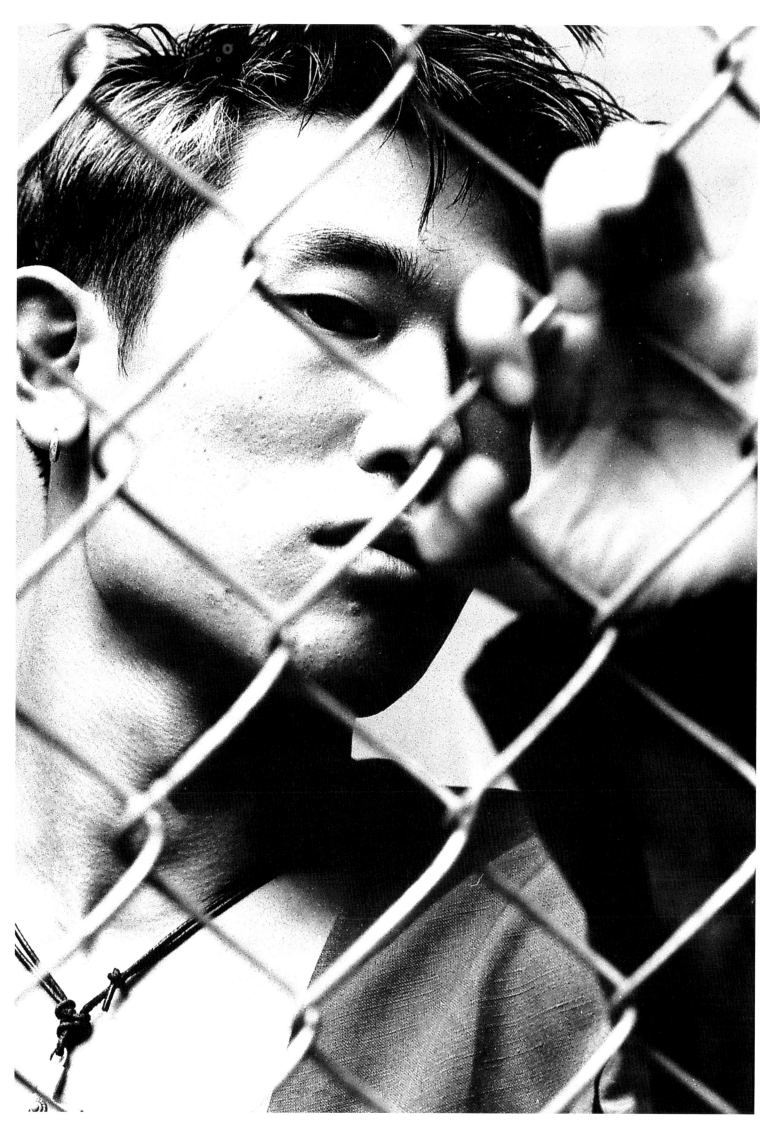

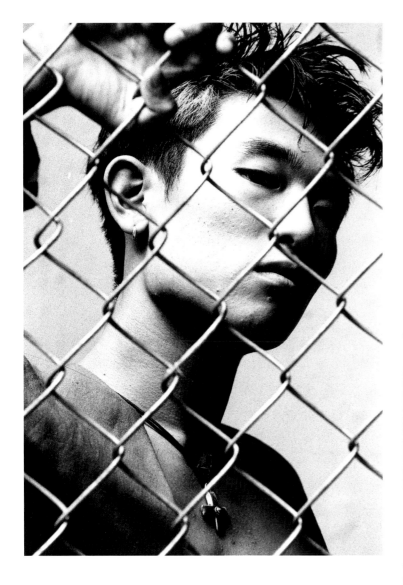

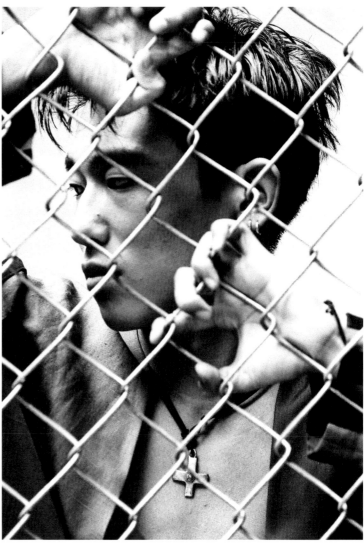

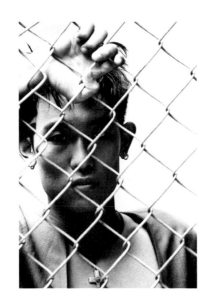

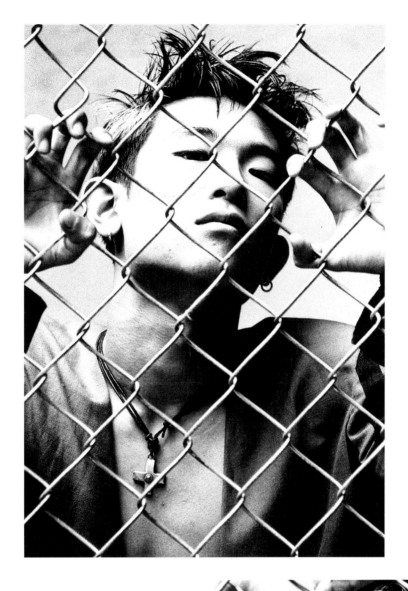

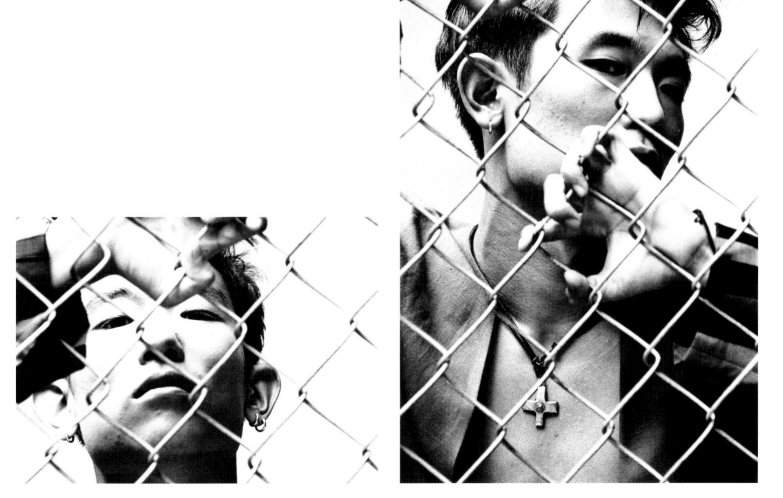

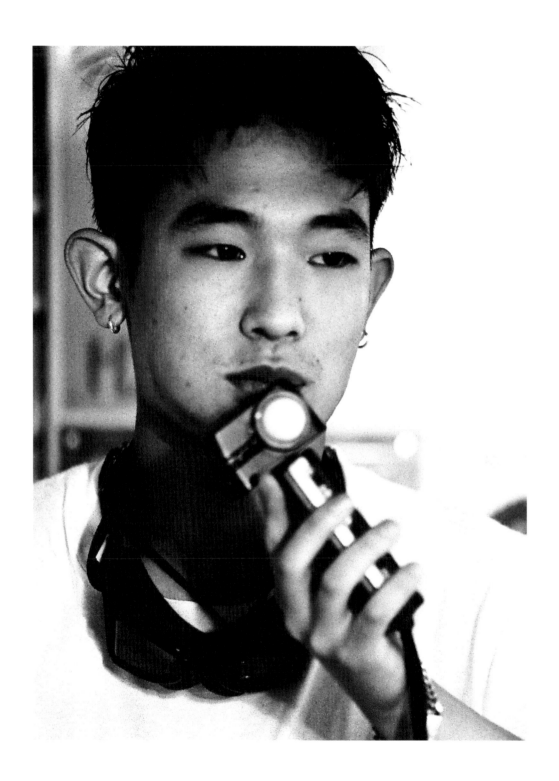

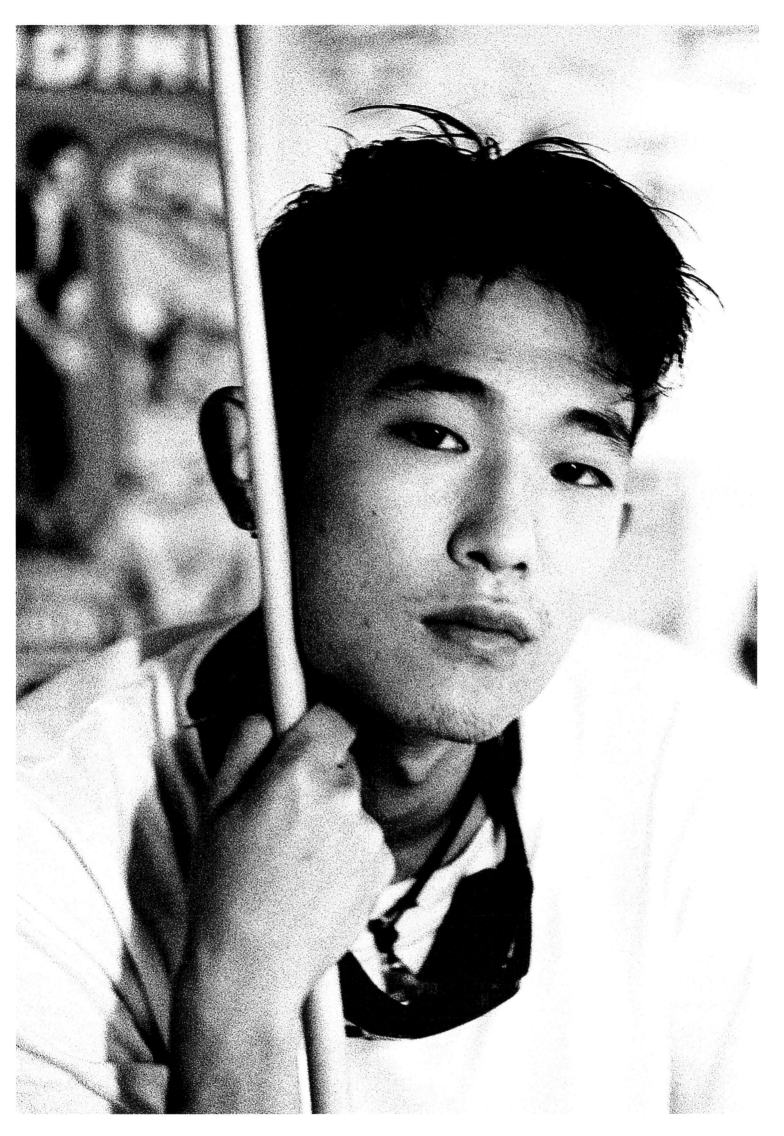

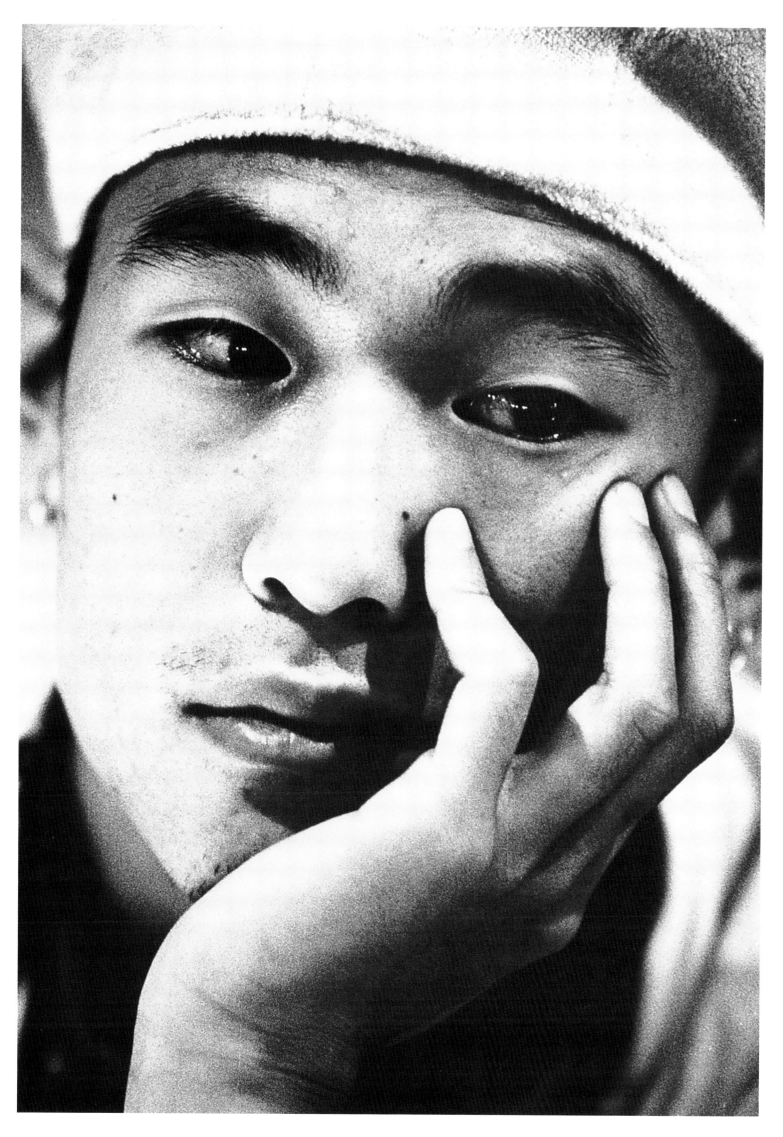

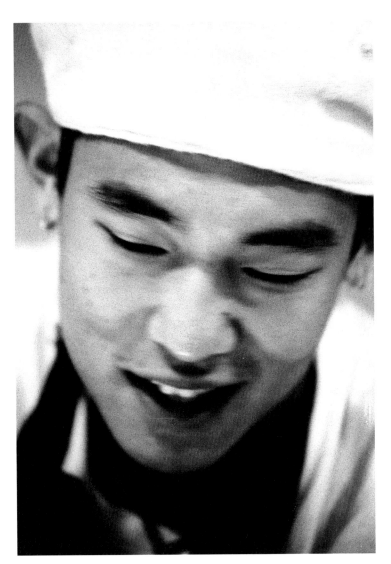
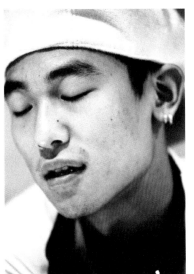
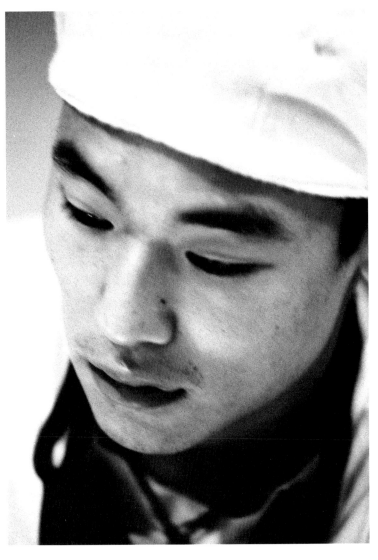
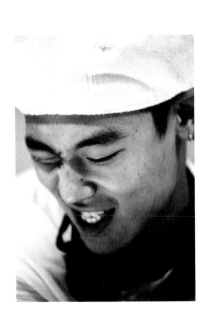

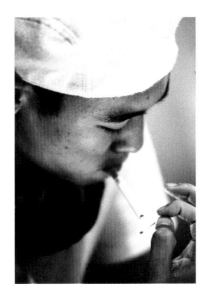
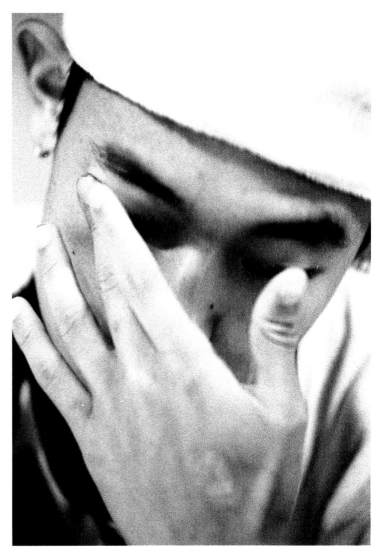
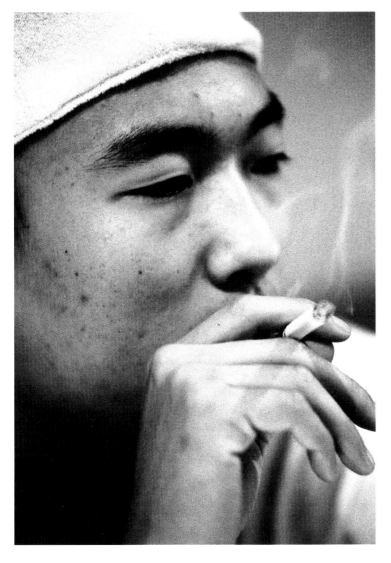
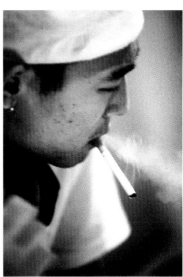

할머니는 매일같이 성재의
귀를 주물러 펴주셨다.
언제까지나 할머니의 손길이
남아 있는 성재의 귀는
독특하다.

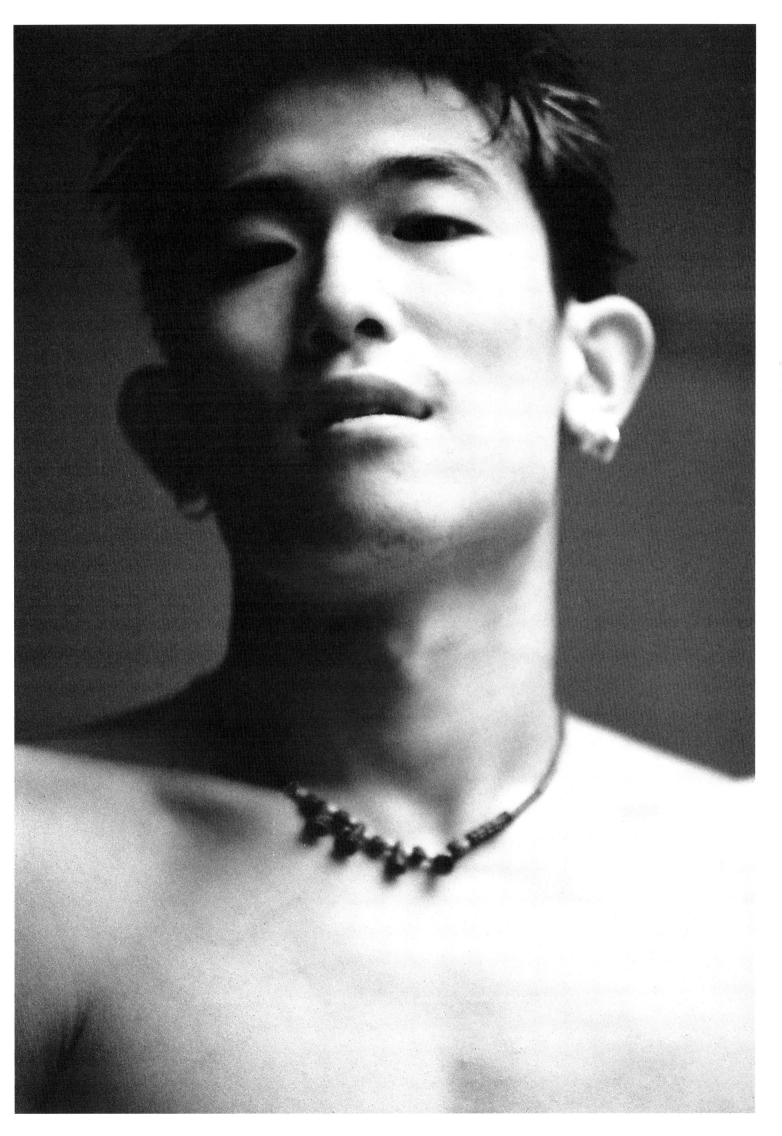

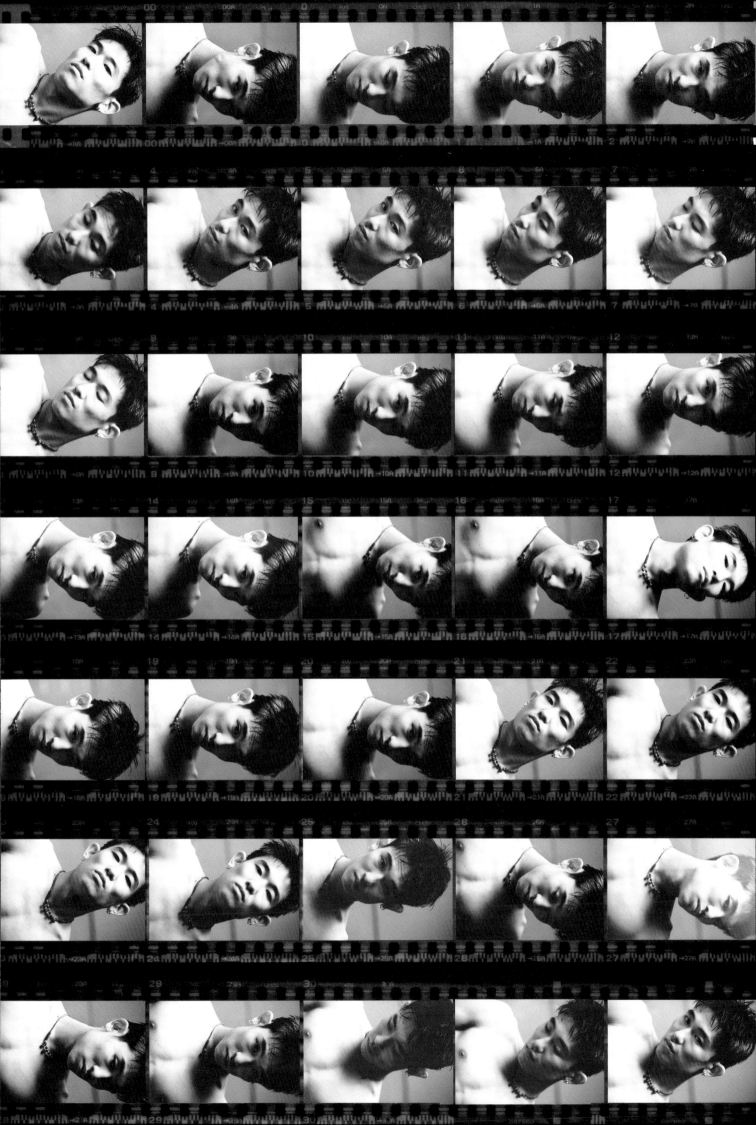

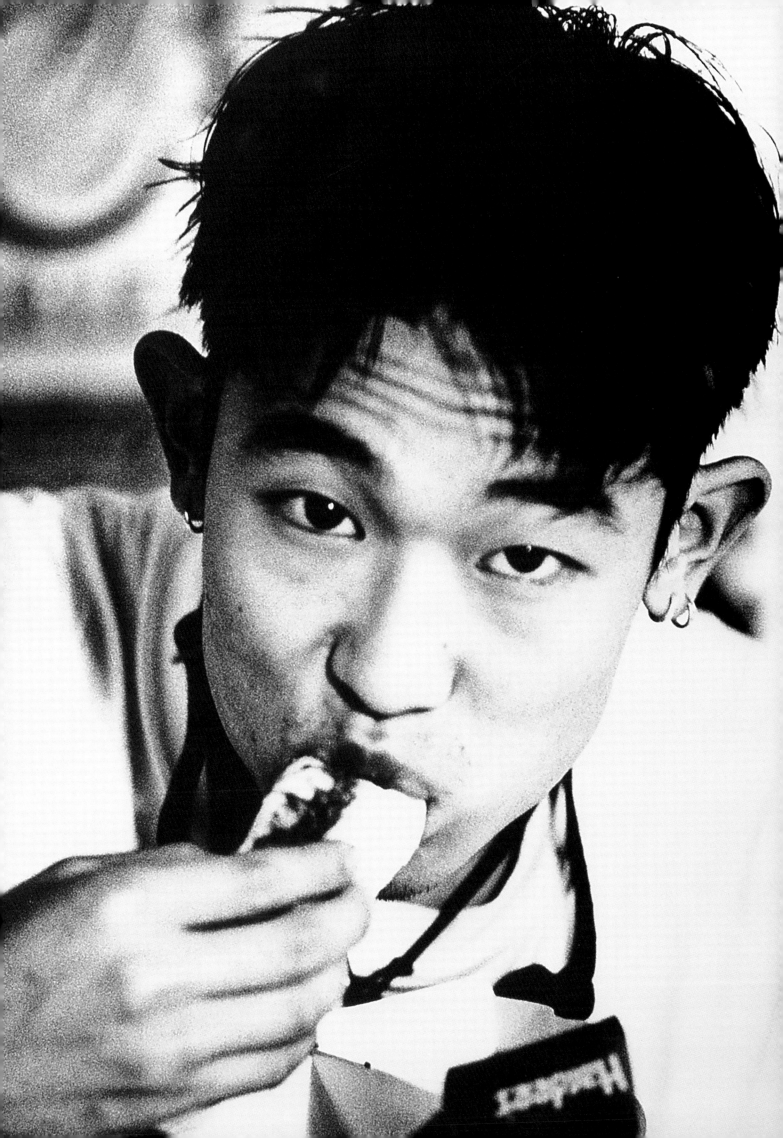

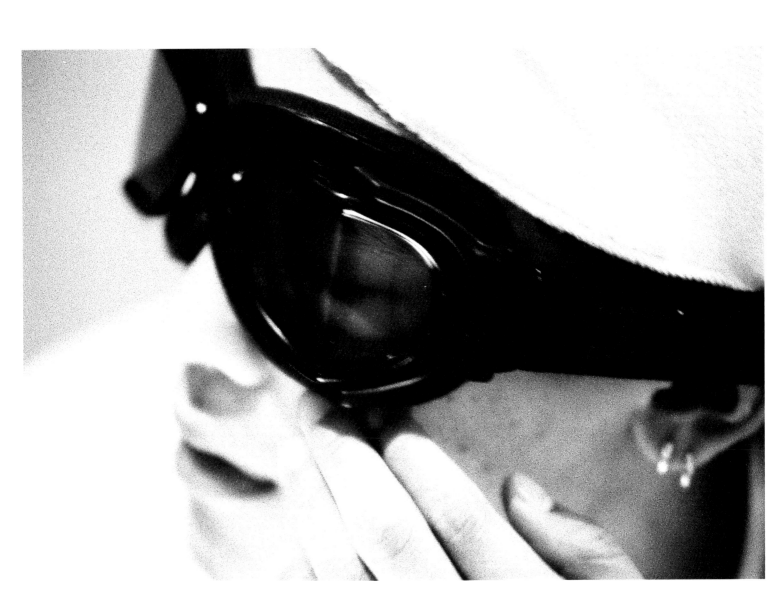

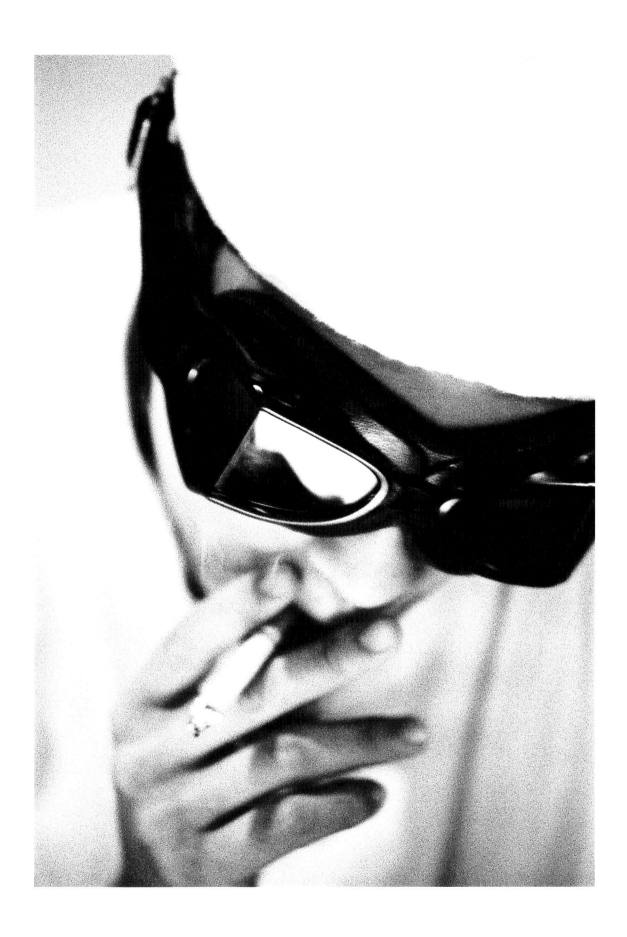

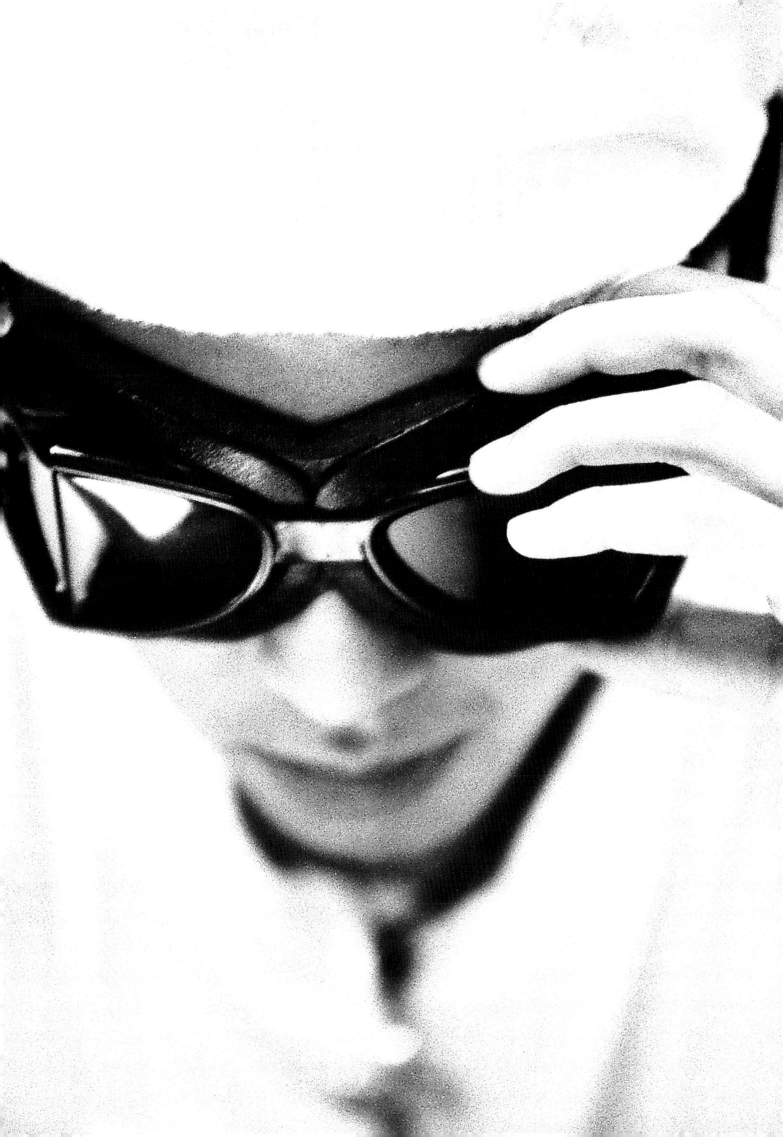

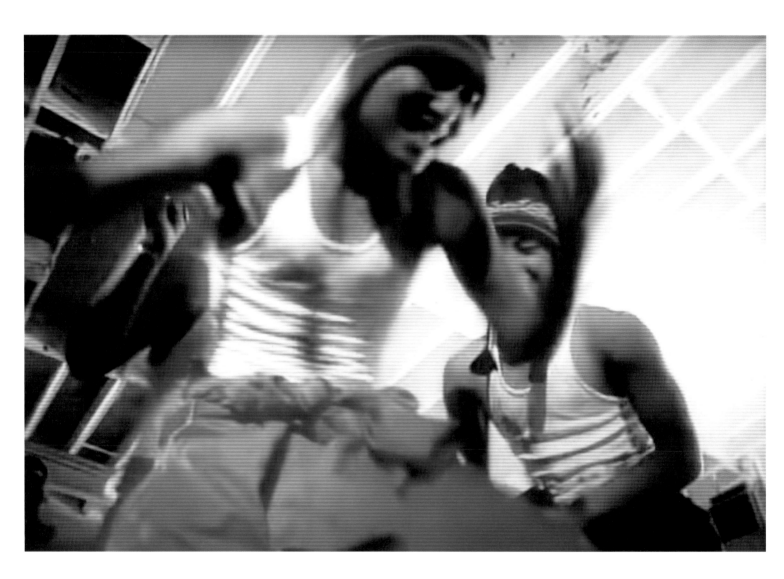

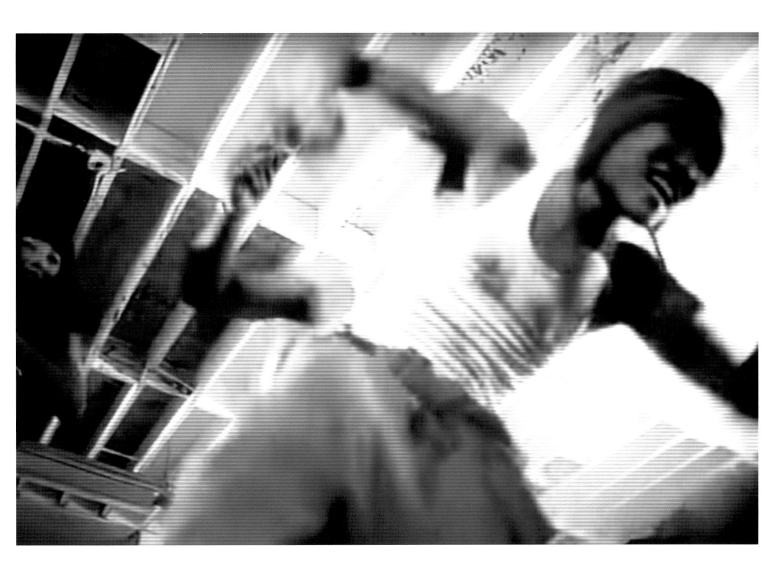

"현도야, 이번 가사에는 보통 가사
쓸 때 잘 안 쓰는 말을 넣어보면 어떨까?
예를 들면 '예를 들어'처럼 말이야."

"그래? 그럼… '말하자면' 어때?"

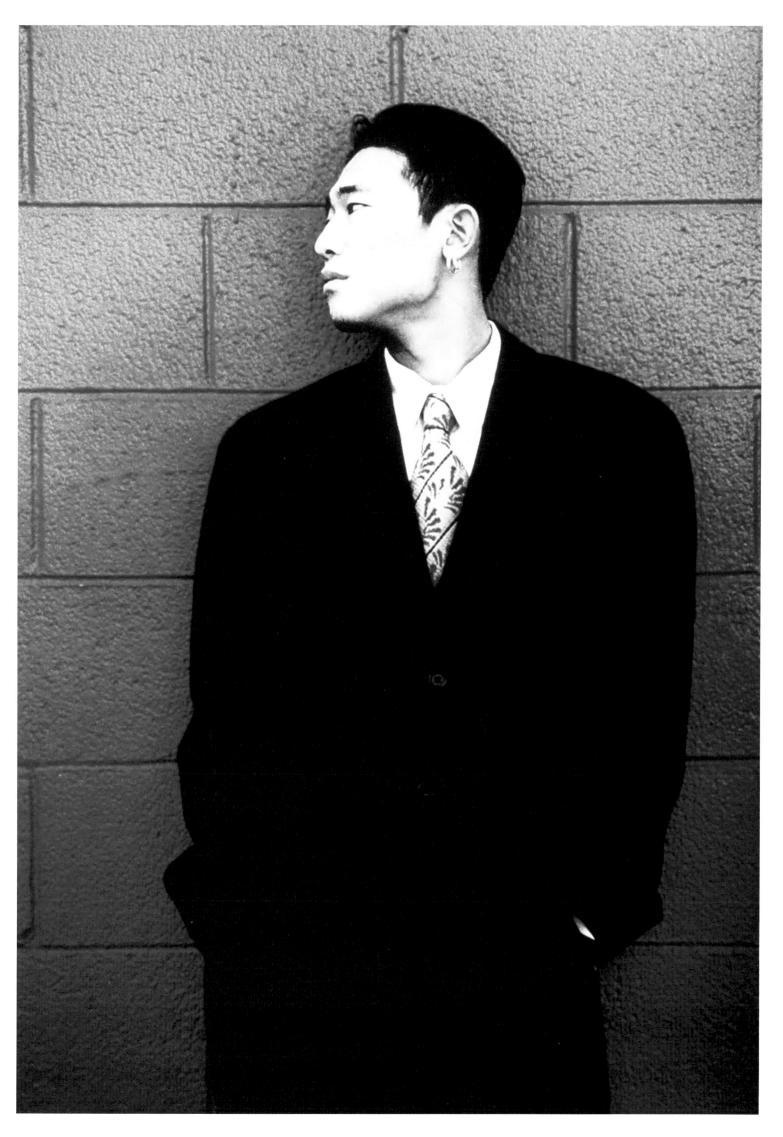

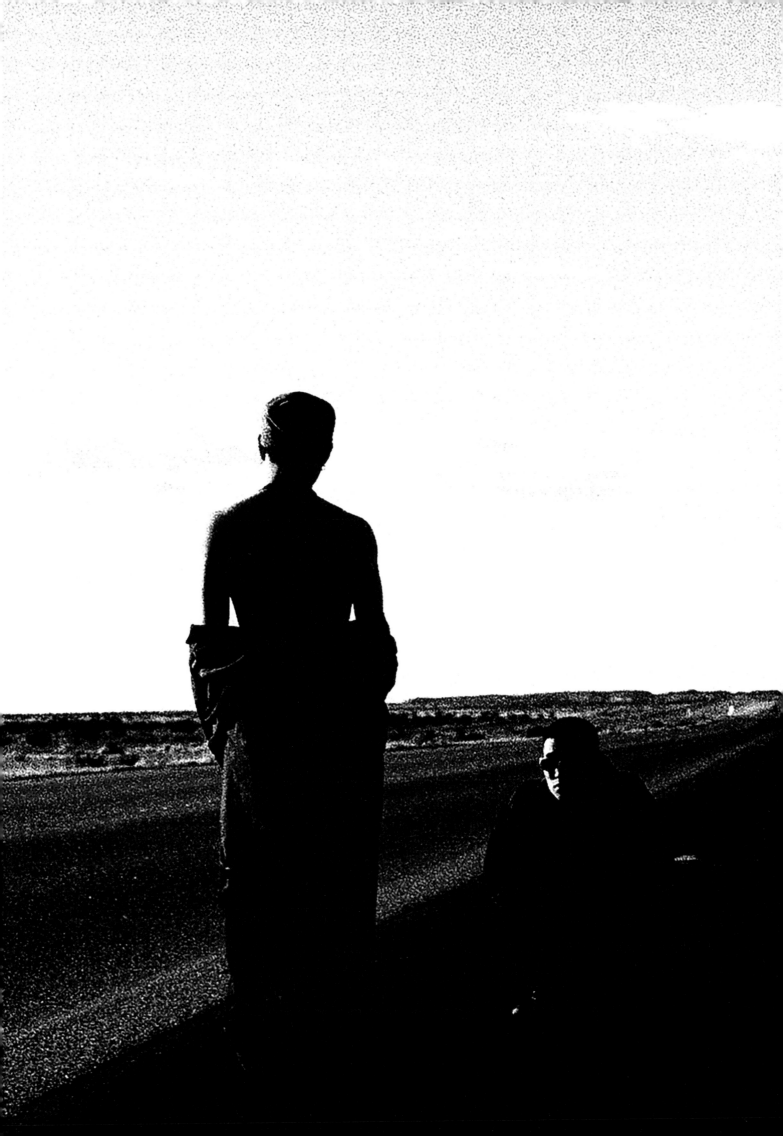

사진 설명

7	리바이스와 라이더 자켓을 입고 담배를 입에 문 김성재의 모습은 방송에 담기지 않은 현실의 모습이었다.
8-9	1992년, 데뷔 전. 머리를 질끈 묶었다. 듀스라는 이름이 얼마나 많은 사람들의 마음에 가닿게 될지 전혀 모르는 얼굴로.
11	샌프란시스코, 〈말하자면〉 촬영 전 잠깐 찍은 사진.
13	3집 《Force Deux》 촬영 기간, LA에서 라스베이거스로 가는 도중 사막의 찻길에 내려서 찍은 사진. 김성재가 삭발할 거라고 하자 이현도는 수염을 기르겠다고 했다.
14	2집 《Deuxism》 콘서트 기간, 상반신 촬영.
16	김성재의 렌즈에 투영된 티나는 《Deuxism》의 그래픽을 제작한 디자이너다. 김성재, 이현도, 티나는 듀스를 상징할 수 있는 무언가를 만들기로 했다. 딱히 이유는 없었다. 수많은 도안과 의견이 책상 위로 쏟아졌고, 그렇게 《Deuxism》 커버의 그래픽이 탄생했다.
17	지구레코드 1집 녹음(하는 척) 현장.
18-19	2집 《Deuxism》 콘서트 리허설.
21	3집 《Force Deux》 촬영 기간, 스페인 마드리드.
22-23	1집 《Deux》, 약수동에서 자유로이 찍은 사진.
25	김성재가 디자인한 의상. 김성재의 색은 레드, 이현도의 색은 블루였다.
26-27	광대뼈가 도드라지고 쌍커풀이 없는 주먹만 한 얼굴, 180cm의 키에 마른 체형이었던 고등학생 김성재는 긴 다리가 부끄러워서 윗도리를 길게 내려 입고 다녔다.
30-31	1집 《Deux》 준비 기간, 서초동 이현도의 집 지하실.
49	스페인의 어느 길 위에서 음악을 크게 틀어놓고 춤을 추는 모습. 반스를 신은 김성재와 아디다스를 신은 이현도.
50-51	샌프란시스코. 김성재의 선글라스는 이현도가 간직하고 있다.
53	낮, 반포. 죽이 잘 맞았던 안성진과 함께.
54	3집 《Force Deux》 촬영, LA 컴튼 빈민촌의 한 철도 옆.
55	3집 《Force Deux》 촬영, 스페인 마드리드. 당시 스페인에서 예정되어 있던 방송국 촬영 덕분에 샌프란시스코와 마드리드 두 곳에서 《Force Deux》를 촬영할 수 있었다.
57	3집 《Force Deux》 촬영 기간, 어느 휴게소.
58-59	1집 《Deux》.
60	2집 《Deuxism》의 수록곡 〈우리는〉의 뮤직비디오 스틸컷.
61	1집 《Deux》, 서초동 이현도의 집 지하실.
63	샌프란시스코.
64-65	할리우드 팬테이지 극장 앞.
66-67	할리우드, 직접 구매하고 가봉한 옷을 입고.
71	샌프란시스코에서. 머리끝부터 발끝까지, 그리고 벨트 버클에 이르기까지 하나하나 김성재가 준비했다.
72-73	샌프란시스코 바닷가. 검은색 민소매, 글로시한 바지, 리젠트 스타일 모두 김성재가 골랐다.
79	2집 《Deuxism》 콘서트에서 김성재 솔로곡 〈힘들어〉를 처음 소개한 무대. 김성재는 〈힘들어〉를 처음 듣고, 혼자일 땐 미디엄 템포가 맞는 것 같다며 매우 좋아했다.

81-95 1995년 7월 15-17일, 듀스의 고별 콘서트
형식상 해체였을 뿐, 김성재와 이현도는
영원한 듀스라는 걸 누구보다 잘 알고
있었기에 걱정 반, 후련함 반으로 콘서트를
마쳤다. 이후 둘은 미국에서 재밌게 지내며
〈말하자면〉을 녹음했다.

99-101 3집 《Force Deux》 촬영, 다운타운 슬럼가의
어느 냄새 나는 골목. 준비한 의상 없이
각자 입고 싶은 걸 입고 촬영하기로 했더니,
김성재는 맨몸에 조끼를 입고 나타났다.
이현도가 "이거야?"라고 묻자 김성재는
그렇다고 답했다.

102-107 3집 《Force Deux》의 앨범 커버 촬영. 표지를
찍기 위해 장난을 치며 온 사막을 뛰어다녔고,
이때 김성재의 천진난만한 웃음은 진짜였다.

110 스페인, 베르사체 선글라스.

112-113 샌프란시스코로 가는 길, 어느 사막의
나무 아래.

114-115 멜로즈 숍에서 직접 사 온 셔츠를 입고.

117 김성재가 디자인한 의상.

119 어느 주차장에서 자동차 사이드미러를 보고
있는 모습. 큰 선글라스가 유행이던 시절에
크지 않은 선글라스를 썼다.

121-123 〈말하자면〉 촬영 B컷.

125-127 2.5집 《Rhythm Light Beat Black》 기간에
촬영한 화보. 이후 같은 곳에서 〈상처〉의
뮤직비디오를 촬영했다.

128-129 압구정동 당구장에 놀러 가서 당구를 치고
토스트를 먹은 날.

131 렌즈를 껴서 눈이 따가워 눈물이 고였다.

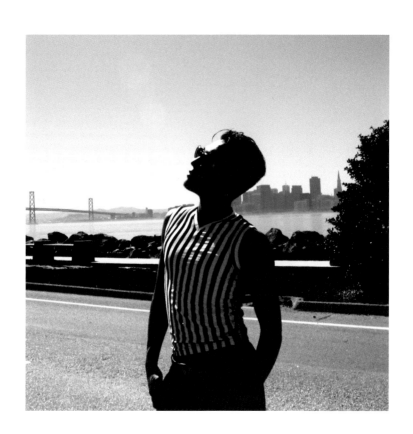